隨興走拍，記錄隨行。

台北夜店

TAIPEI
IN
THE
NIGHT

許人杰｜著
Hsu Ren-jye

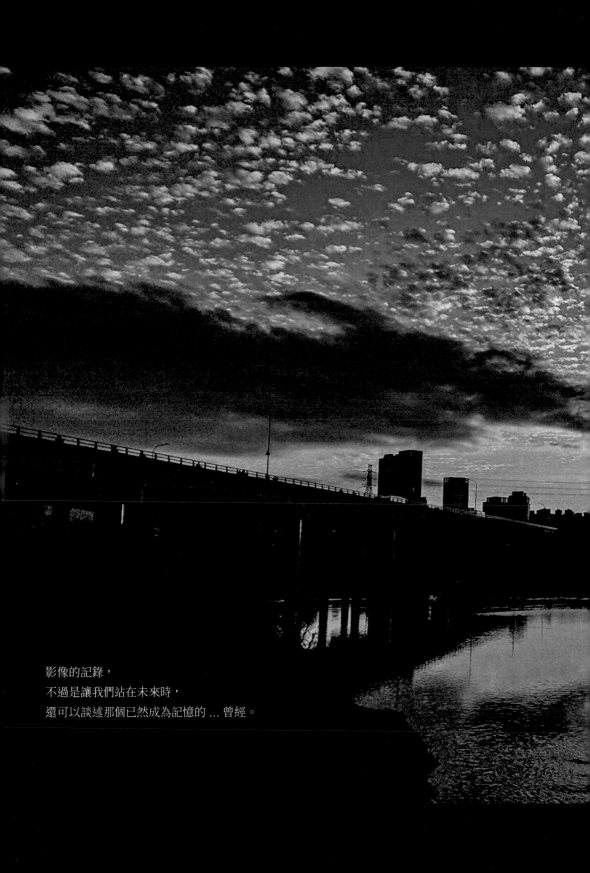

影像的記錄，
不過是讓我們站在未來時，
還可以談述那個已然成為記憶的 ... 曾經。

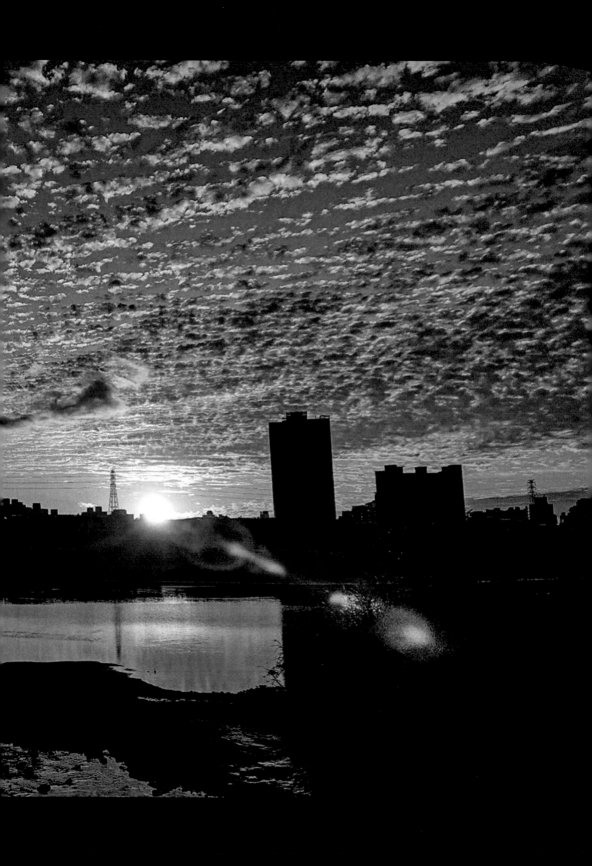

序

　　這個影像記錄的緣起，其實是因由於一個沒有預期的機緣，以及一個油然升起的念頭與想像。四年前，我有次和好友相約在捷運站出口碰面，我提早到，結果好友因為公務耽擱，讓我只好獨自面對突然跳出來的 30 分鐘。為了排遣時間，我決定四處走逛一下，沒想到，這麼一走逛，讓我往後兩年的生活陪伴，有了轉變，有了更多的想望，還有一股傻勁的投入。記得當時，我決定從捷運站踏出去看看這個地方，但沒有規劃，沒有目標，也沒有一定要看到什麼，只是想著要……消磨時間，解決無聊等待的問題，因為，如果站在捷運站門口乾等，我會很尷尬，很煩躁。

　　可能因為沒有特別期待，所以每每出現的店家……新潮的，古樸的，文青的，服飾雜貨的，美髮美甲的，餐食的，咖啡的，都讓我放慢腳步，甚至停下來仔細端看，看店頭的裝潢和設計，看店內的擺設和燈光，當然也看忙碌的老闆、服務生和高談闊論還夾帶笑容的顧客。最後，我抽回視線，回望著每家店，在夜裡究竟以怎樣的身影與氣質佇立在巷弄當中？就在店家撥弄遊客饕客的心弦、吸引入內飲食的剎那，已然成為台北街頭的一幅畫作。

　　那天繞回捷運站，我就決定給自己一次機會，要讓更多人知道台北市晚上的巷弄餐飲店家。於是，隔沒幾天，我便再回到這裡，完整走了一遍巷弄，把餐飲店家的店頭影像記錄存檔。因為想要完整記錄，所以開啟了接下來兩年在台北市區裡的影像旅人生活。

　　我鎖定的，是我應該熟悉卻其實不是很熟悉的台北市區，是上班族下班後的夜晚，是餐飲店家的店頭設計印象，於是有了這冊影像記錄攝影集《台北・夜・店》。

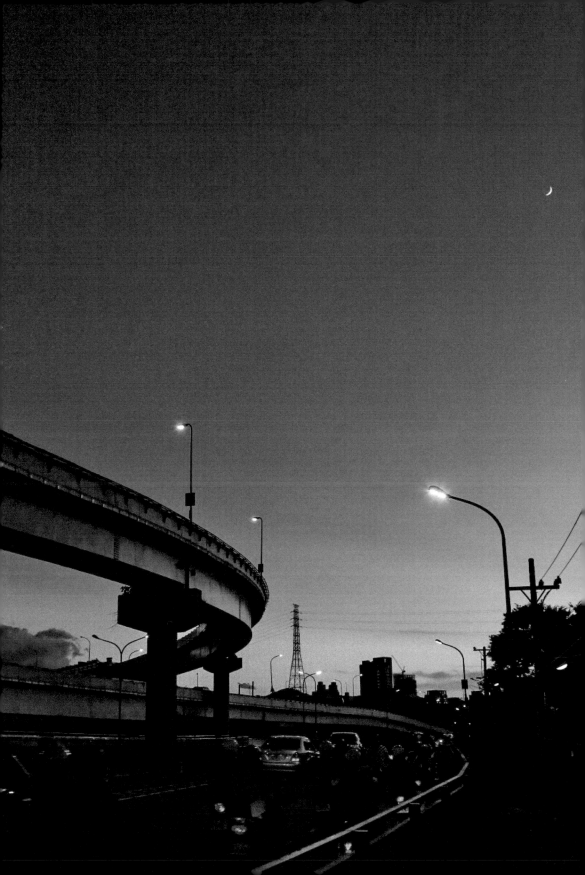

目錄

中山區 充滿生活熱度的 條通

中山雙連
〔中山站 · 雙連站〕

範圍：民生西路 × 承德路 × 長安西路 × 中山北路

中山雙連這個街區，往東跨過中山北路，是我老家的活動範圍；望西跨過承德路，則是我父親工作打拼超過 30 年的腹地，都是我比較熟悉的地方。但中山雙連，我卻有點生疏，唯一比較有印象的是在轉進赤峰街時，兒時的記憶就跑出來了……窄巷裡，一棟一棟連著的平房，一家一家擺著汽車零件的商家，熟悉的景象，熟悉的味道，熟悉的聲響，熟悉的人群；而錯落其中的幾家餐食館和咖啡店，燈光和夜色，同樣昏黃，同樣迷人。

整個中山雙連街區，可以感受到民眾對生活的熱度，老闆是，顧客是，穿梭巷弄的旅人，也是，即便是在夜晚時分。

這些年，在捷運中山站和雙連站之間的爵士廣場，開始有了耶誕燈飾的戶外裝置藝術，更增添了走逛的幸福感。

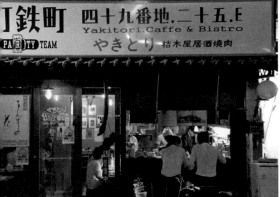

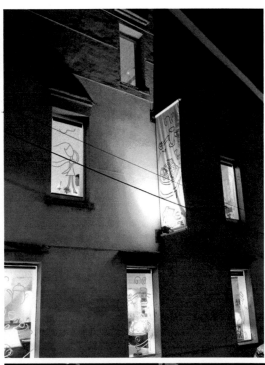

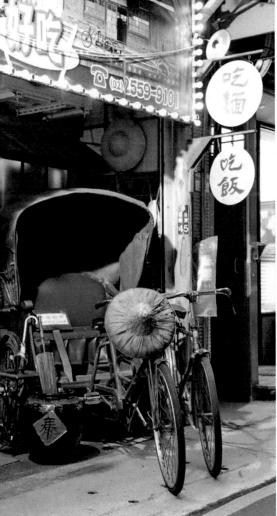

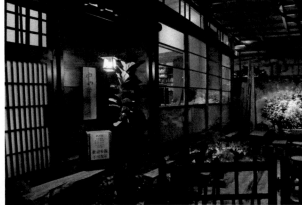

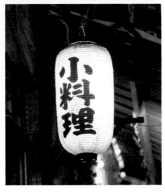

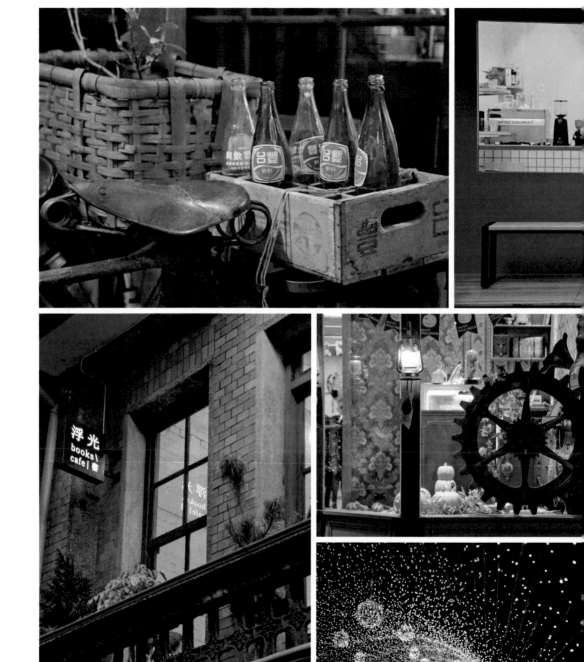

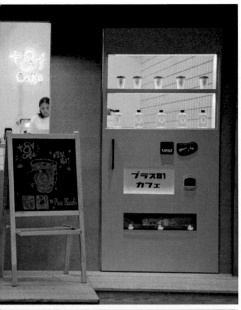

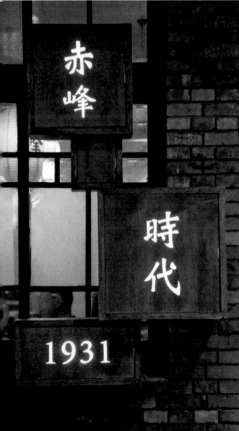

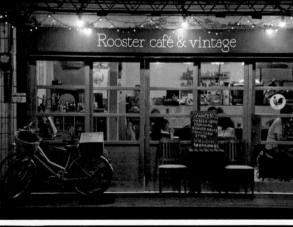

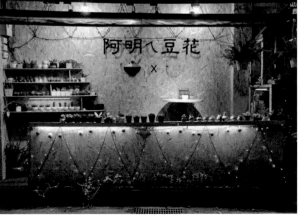

充滿生活熱度的條通

中山區

林森北路
條通－東側〔善導寺站〕

範圍：市民大道 × 林森北路 × 南京東路 × 新生北路

「通」，來自日語，是指巷子的意思，「條通」就是指第幾條巷子。在市民大道、新生北路、南京東路、中山北路之間的區域，東西向的巷道，依序從一條通、二條通、三條通、⋯⋯到十條通，日治時期是達官顯貴居住的所在，帶起了高檔的餐飲店家經營，後來也成為美軍在台的娛樂場所。之後許多日治人來台經商，這裡便成為下班後放鬆心情、洗滌工作疲累的溫柔鄉。

條通文化，以酒水餐飲為主，除了幾家大店面的餐廳外，也會看到幾處和風建築整修成的店家，還有巷弄裡到處林立的小店，在昏暗的夜裡，低調的奢華，寧靜的溫柔，都是吸引商人遊客駐足的氛圍。尤其日式餐飲店家聚集，拉麵烏龍麵，咖哩，燒烤，壽司，居酒屋，再加上酒店，piano bar(鋼琴酒店)，卡拉 OK 店，不做華麗設計但很平價的傳統咖啡館，幾家腳底按摩店的加持，條通文化的確有過非常熱鬧華麗的時光；不過現在入夜之後，只有店頭一盞燈，沒有攬客，沒有吆喝，不透光的玻璃隔絕了隱私的窺探，繼續靜靜的扮演著舒放心靈的路燈角色。

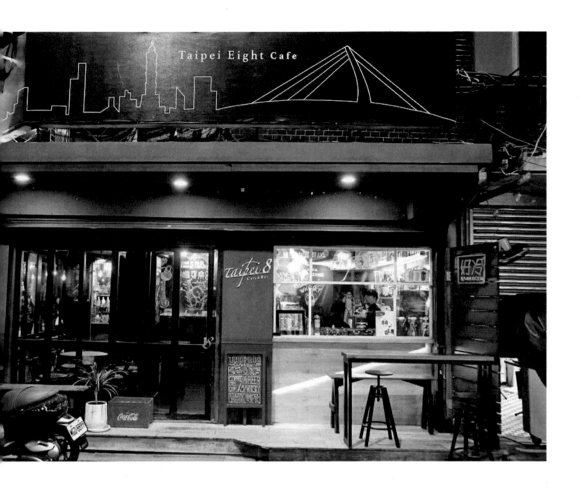

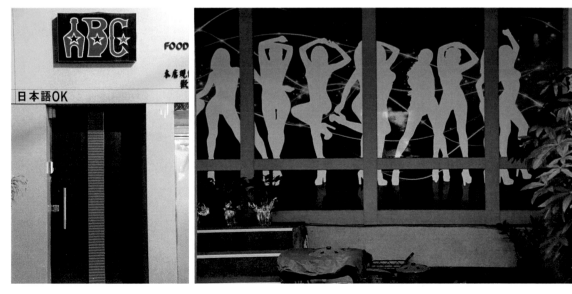

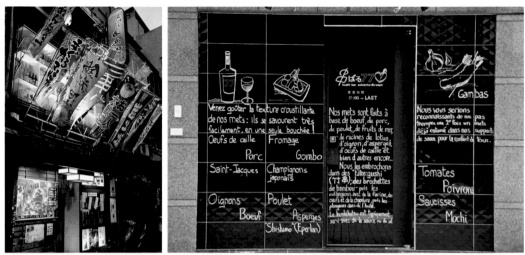

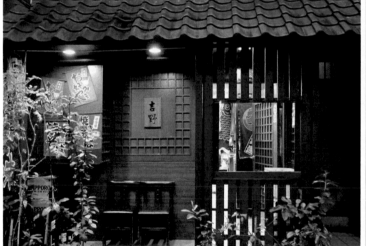

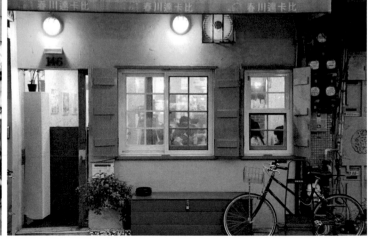

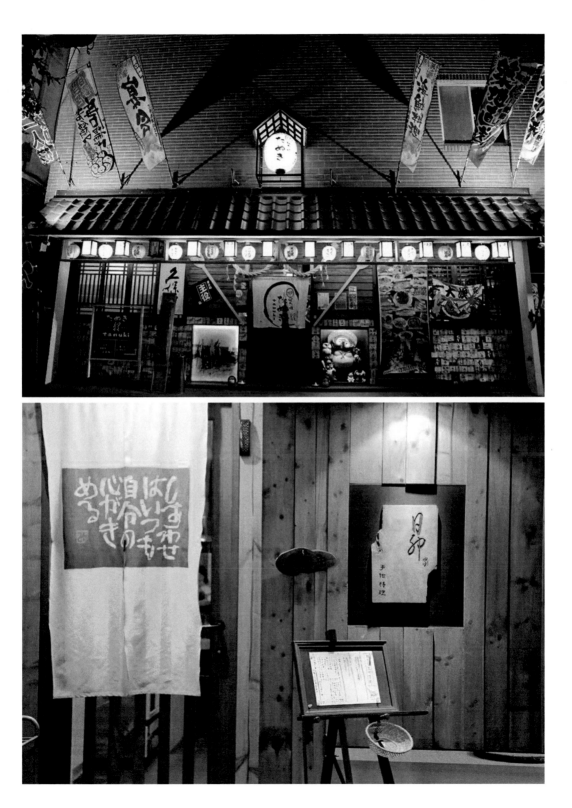

中山區
充滿生活熱度的條通

016
—
017

林森北路
條通—西側〔善導寺站 ‧ 中山站〕

範圍：市民大道 × 林森北路 × 南京東路 × 中山北路

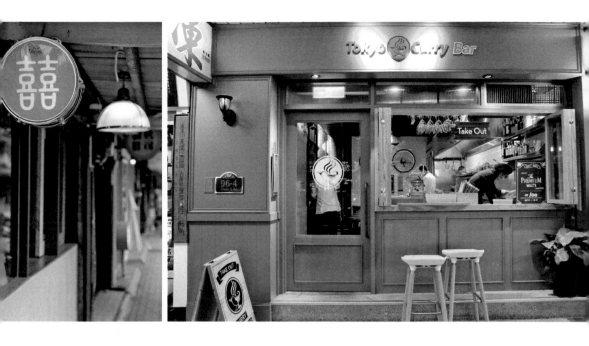

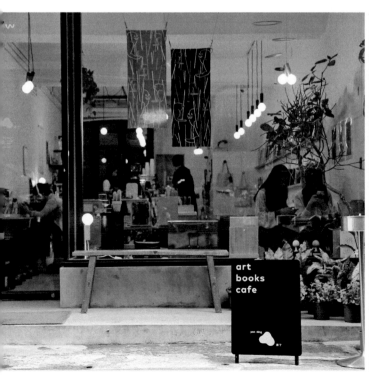

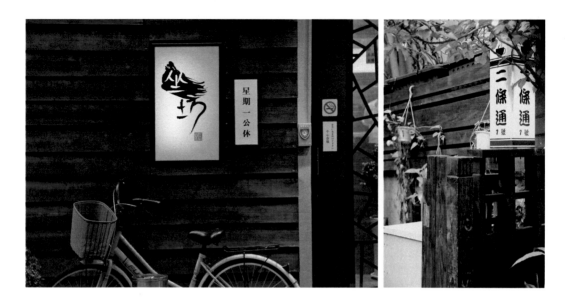

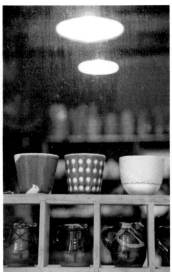
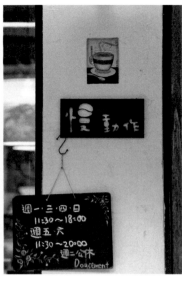
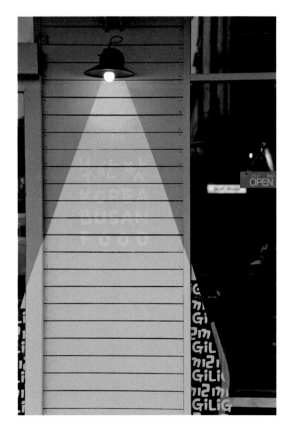

中山區
條通 充滿生活熱度的

雙城街
〔中山國小站〕

範圍：中山北路 ✕ 德惠街 ✕ 林森北路 ✕ 民權東路

鄰近晴光市場和雙城夜市，人潮熱絡，尤其聚集很多外國遊客，所以有多國籍的
餐飲店家。如果你刻意要找到某家店，可能會遍尋不著，或不小心錯過；其實，
在這裡，你可以更隨興的走逛，因為，你不知道下一條巷子、甚至下一個店家，
會遇到哪一類的餐廳。穿梭在小巷裡，隨時都有驚喜。

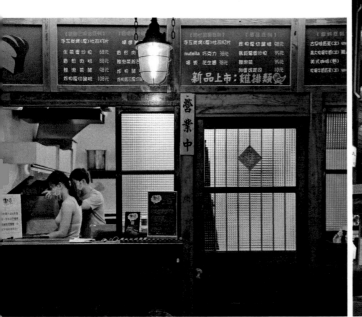
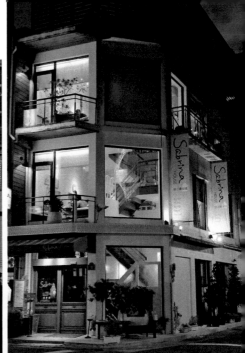
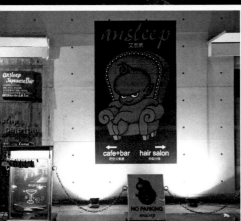
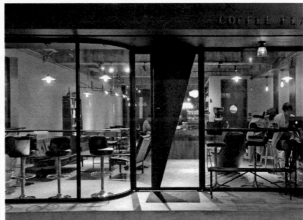
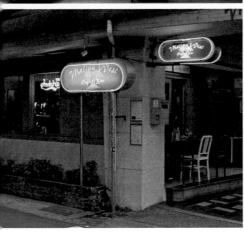
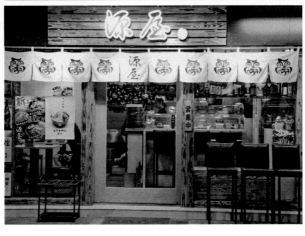

東區

寸土寸金的
都會繁華

忠孝東路
〔忠孝復興站〕

範圍：建國南路 × 市民大道 × 復興南路 × 忠孝東路

因為靠近學校，所以有很多簡餐咖啡店，多為個性小店。店頭設計很有新鮮感，店外的自行車，有濃濃的校園風。以住家為主的巷弄，偶見的輕食餐廳，連結大學校園與鄰近的台北東區，緩緩轉換店頭景觀的氛圍。

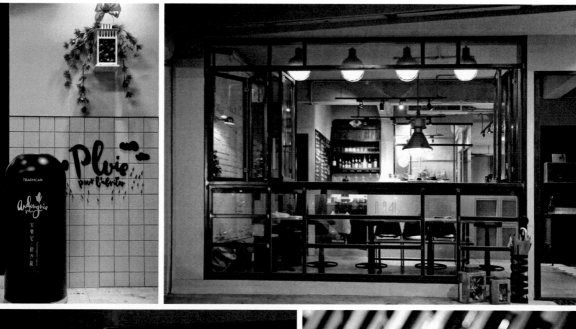

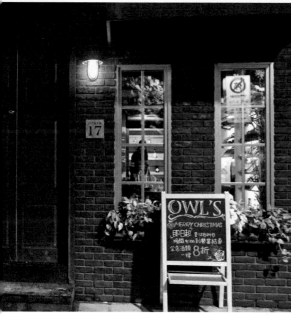

<div align="right">

東區

寸土寸金的
都會繁華

</div>

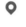

忠孝東路－南側前段
〔忠孝復興站〕

範圍：忠孝東路 × 復興南路 × 敦化南路 × 仁愛路

在寸土寸金、租金昂貴的這個地段，尚且可以看到餐館咖啡店願意闢出屋前的一塊空地，裝置成迷你庭園，幾盞燈，幾根草，幾朵花，或者幾個別緻的花瓶，幾隻可愛的玩偶，在夜裡就夠吸引路人的目光了。又或者可以看到樓中樓或挑高的店家，大氣的設計，讓咖啡館酒吧變成一處令人想窺探的神秘基地。但，其實也不用窺探，因為一整面的落地窗已經說明了一切……她，喜歡你的窺探。

這是一處酒與咖啡彼此搶戲卻又往往難分難捨的街巷，而這裡也曾出現過一家美到讓我心動的咖啡館，但在我遇見她之後，不久就歇業了。

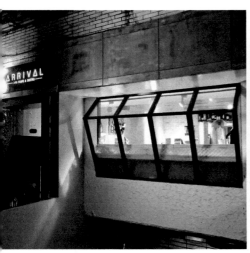
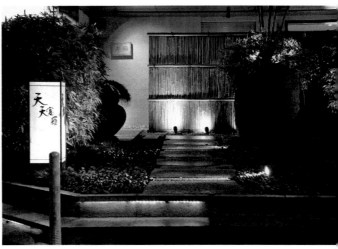
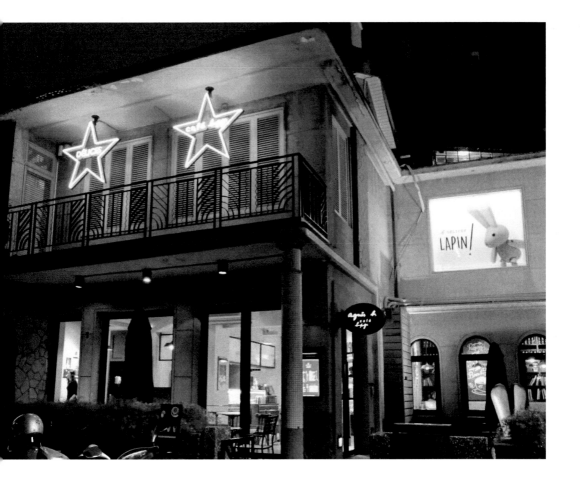

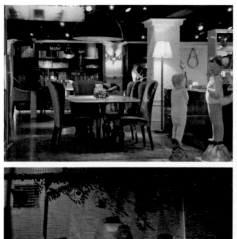

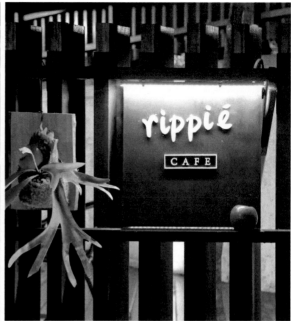

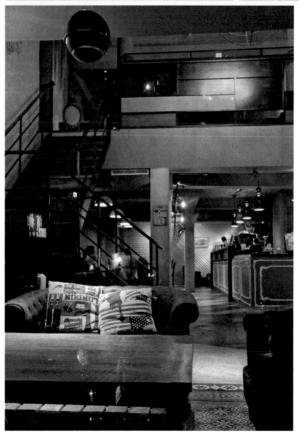

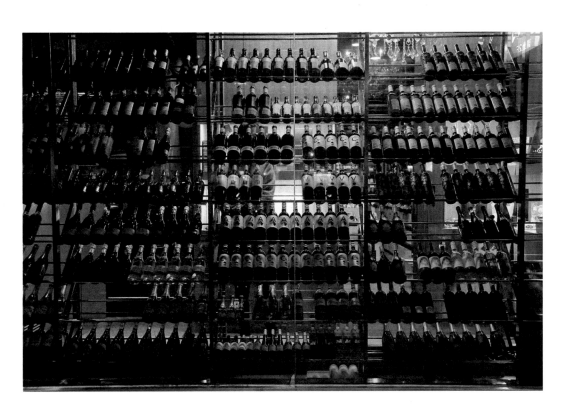

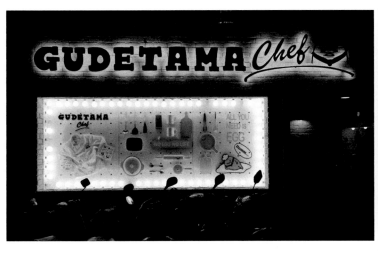

東區
寸土寸金的
都會繁華

028
—
029

忠孝東路－南側中段
〔忠孝敦化站〕

範圍：忠孝東路 ✕ 敦化南路 ✕ 仁愛路 ✕ 延吉街

餐酒館，義大利麵，手打烏龍麵，進口精釀啤酒，複合式咖啡店，可愛的店家，可愛的貓。

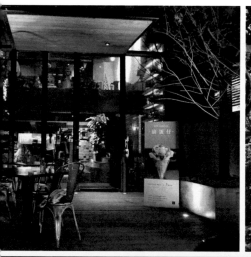
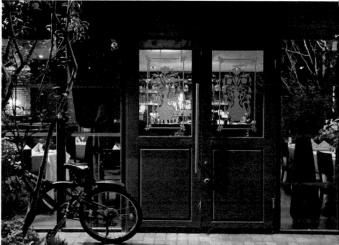
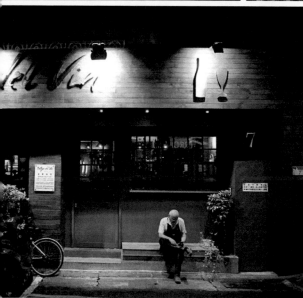
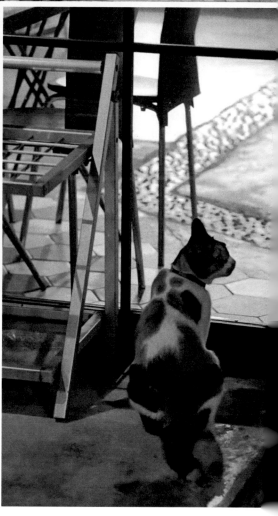

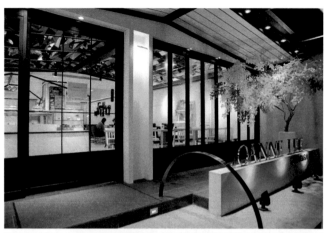

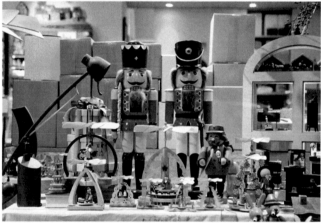

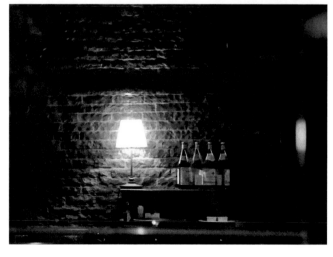

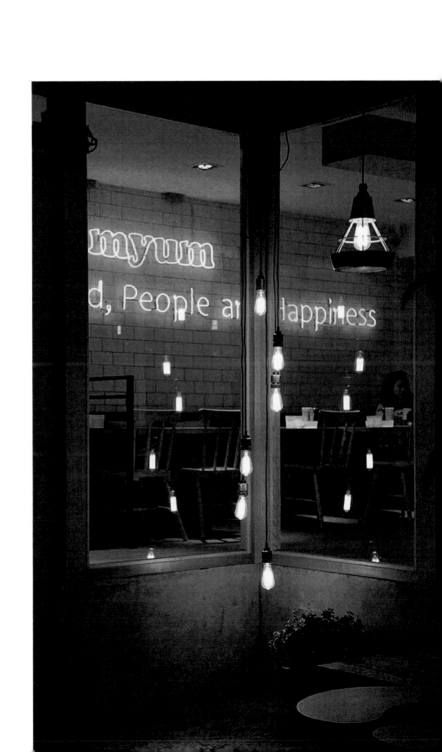

東區
寸土寸金的
都會繁華

032
—
033

忠孝東路－南側後段
〔國父紀念館站〕

範圍：忠孝東路 × 光復南路 × 仁愛路 × 延吉街

國父紀念館光復南路對面的巷弄，可以喝到咖啡的店家很多，不過大都兼賣其他輕食餐點或啤酒，咖啡＋蛋糕，咖啡＋披薩，咖啡＋啤酒，最後發現……可能只有日式居酒屋，拉麵，鍋物，沒有咖啡。

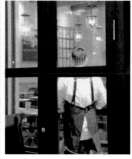

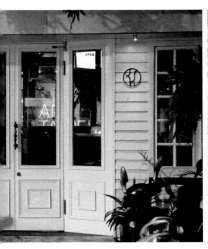
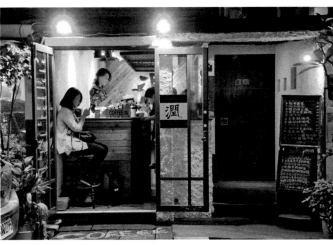
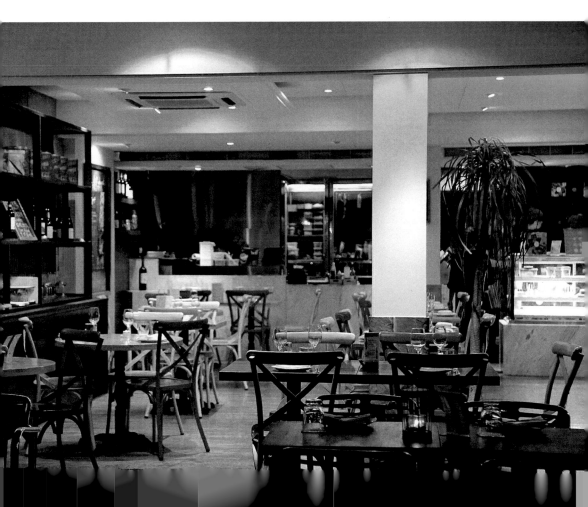

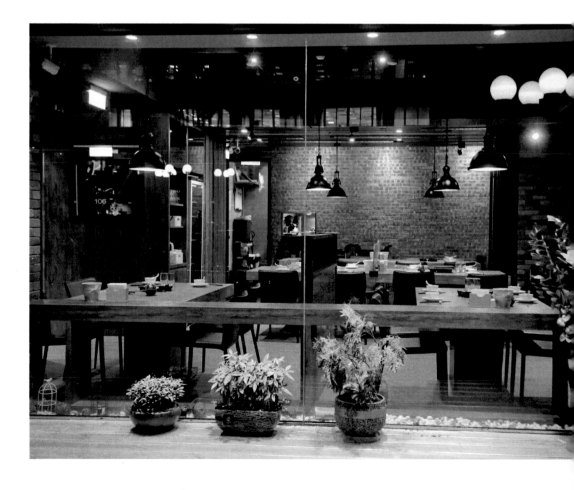

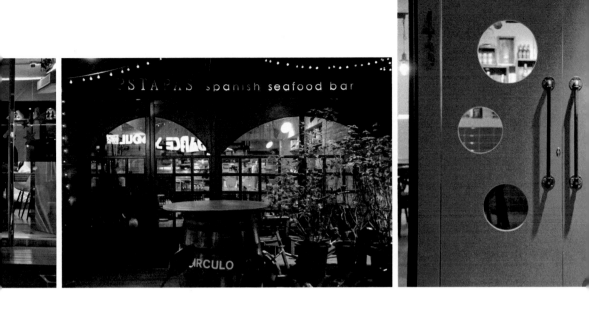

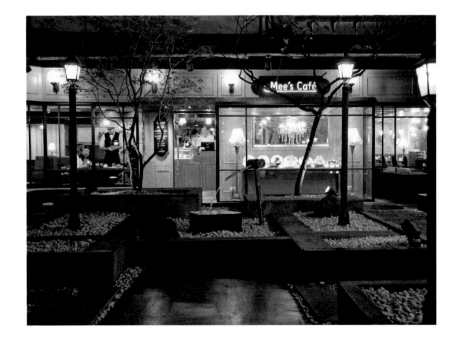

東區

寸土寸金的都會繁華

忠孝東路一北側前段
〔忠孝復興站〕

範圍：忠孝東路 × 敦化北路 × 市民大道 × 復興南路

想填飽肚子，又想喝點酒，這裡很適合。突然撲鼻而來的串燒燒烤香味，適合大塊吃肉，大口喝酒，大聲說話，沿著市民大道的店家，是可以比較豪爽吃喝的地點。店頭裝潢擺上酒瓶，是個挑動路人喝酒神經的街區。

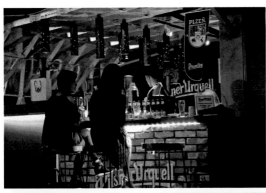
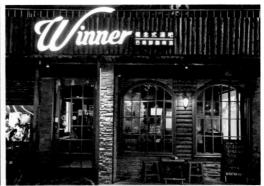
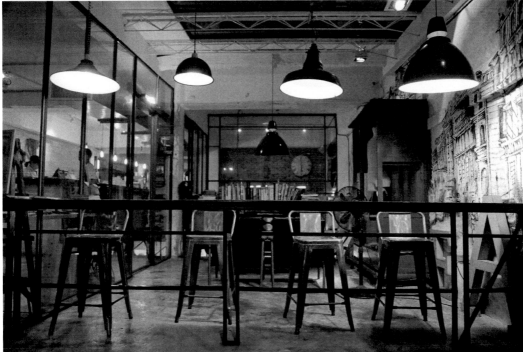

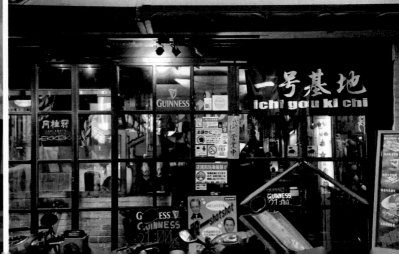

東區 寸土寸金的 都會繁華

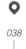

忠孝東路—北側中段
〔忠孝敦化站〕

範圍：忠孝東路 × 敦化北路 × 市民大道 × 延吉街

在這裡，酒是主食；椅子則是店頭的設計重點，一張，兩張，很多張，感覺都不一樣。幾處有漫畫造型圖案的店家，增添夜晚的可愛風；而開個窄門的個性小店，即便打烊休息了，往往也會保留店頭的一盞燈和雙人座椅，好似等待客人明天的光臨。有些店家甚至需要從幾個階梯走上去，從街道往上望，有種仰望城堡的錯覺。

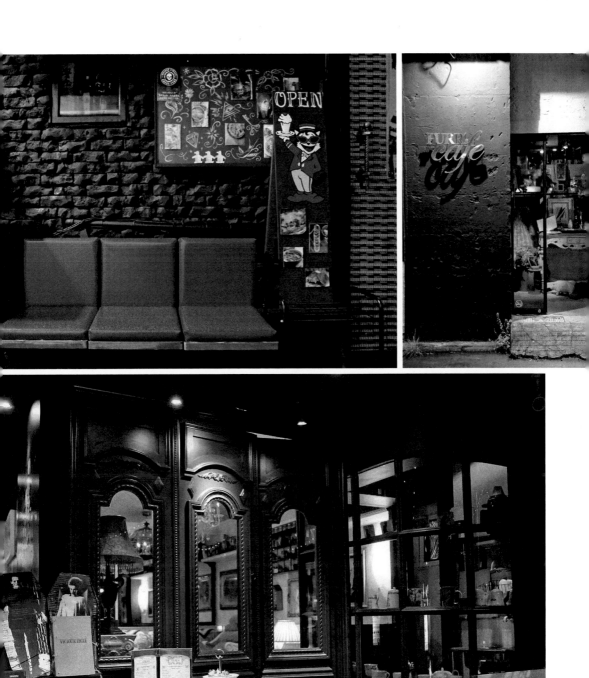

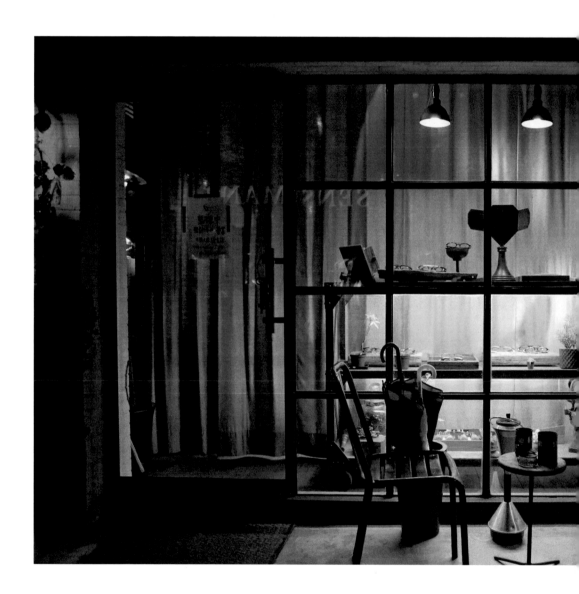

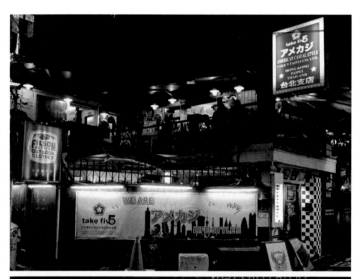

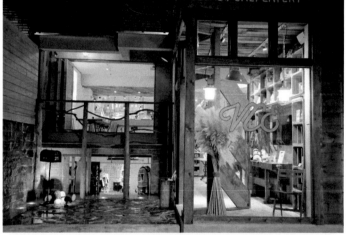

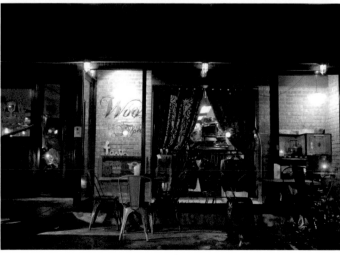

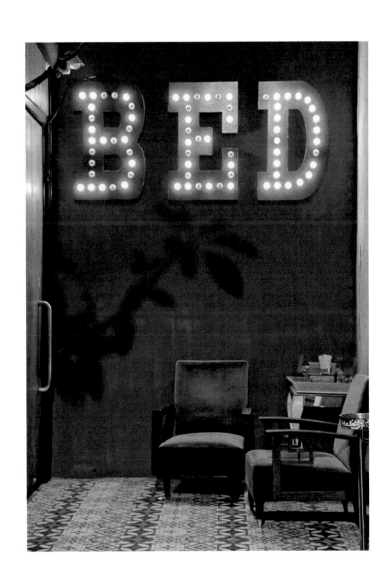

東區
寸土寸金的
都會繁華

044
—
045

忠孝東路－北側後段
〔國父紀念館站〕

範圍：忠孝東路 × 延吉街 × 市民大道 × 光復南路

巷弄裡有很多適合小酌的店家，尤其居酒屋、燒烤店。雖然有些店家只有十來個座位，上班族卻可以遠離工作，避開吵雜喧嘩，是三兩好友聚會喝酒的安靜隱地；當然，一人獨飲也適合。若是野台攤店家，在路邊就可以坐下來喝兩杯。而可能遇到店狗跳上桌台，你說牠是在看店，還是巡視，或者只是嘴饞？

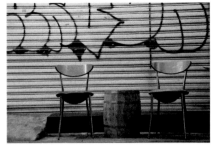
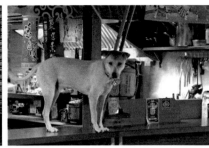
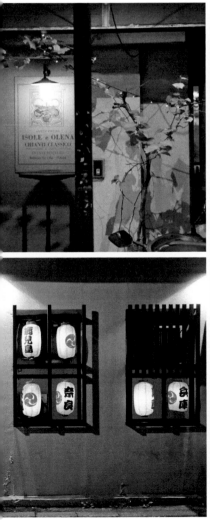
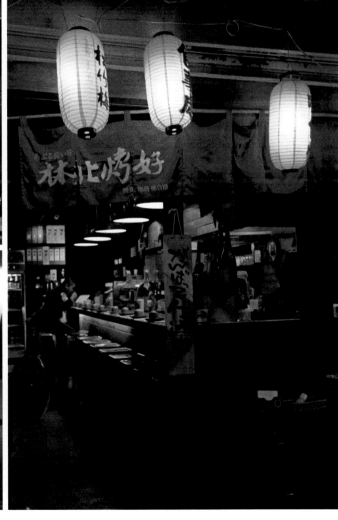

信義區

城市的都心

四四南村
〔台北 101/ 世貿站〕

四四南村的夜拍六元素：眷村色調的門與窗框，屋內的吊燈，101 大樓，電線桿
或路燈，屋瓦，水泥或紅磚牆。 在這裡，燈，是夜拍的核心元素。

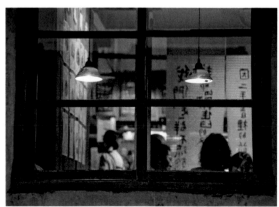

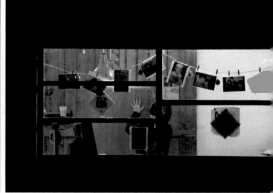

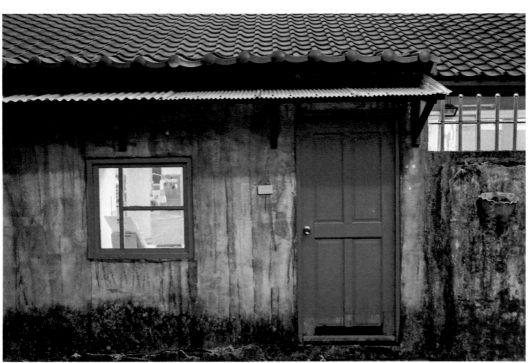

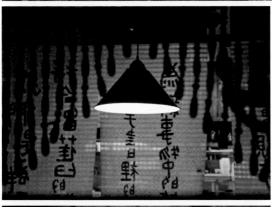

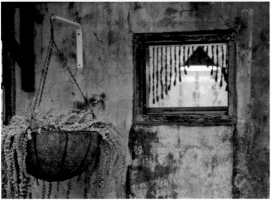

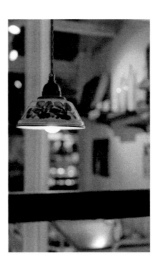

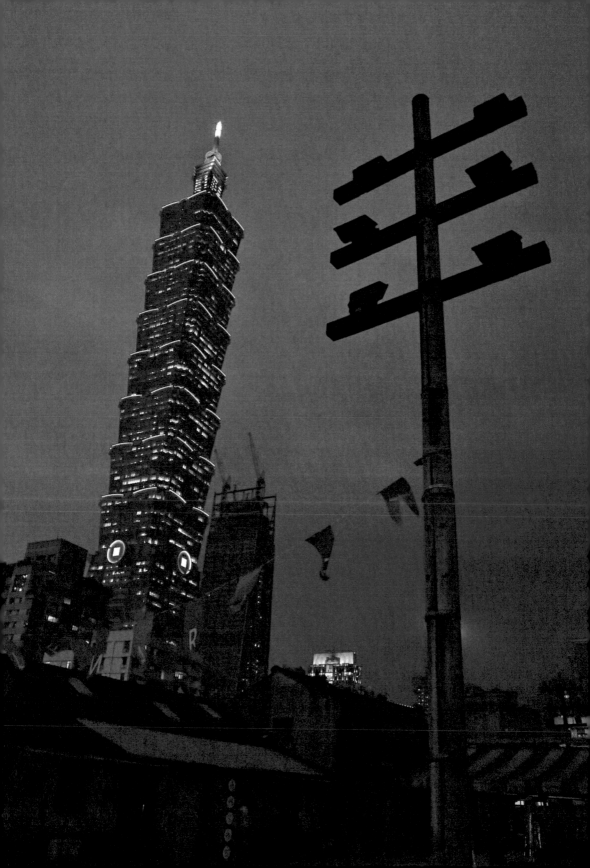

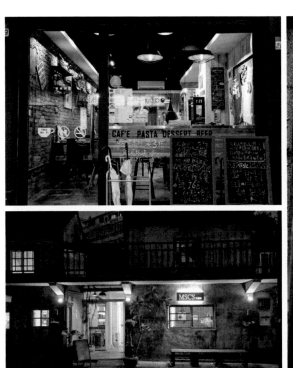

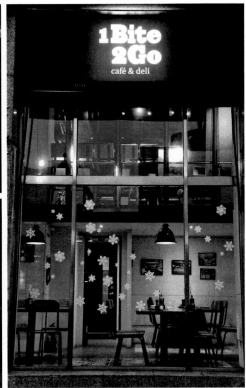

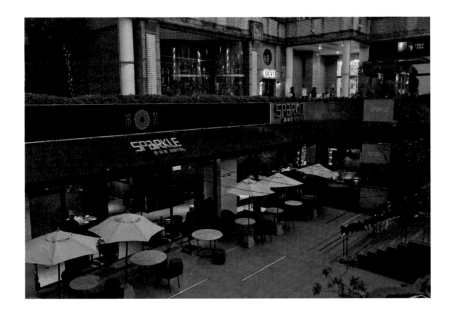

信義區

城市的都心

松菸文創園區
〔市政府站 · 國父紀念館站〕

迷人的湖面倒影，周邊的洋食店家，和文創工作室、文創商品的調性非常契合，
義大利麵，披薩，蛋糕甜點，小酒吧，啤酒吧，就是年輕上班族在下班後可以去
吃喝和走逛的點。在這裡，咖啡成了配角；解放出來的上班族的身影，才是主角。
白天的咖啡輕食店，晚上則是多國籍料理，上班族可以盡情享受夜景，涼風，佳
餚，美酒。

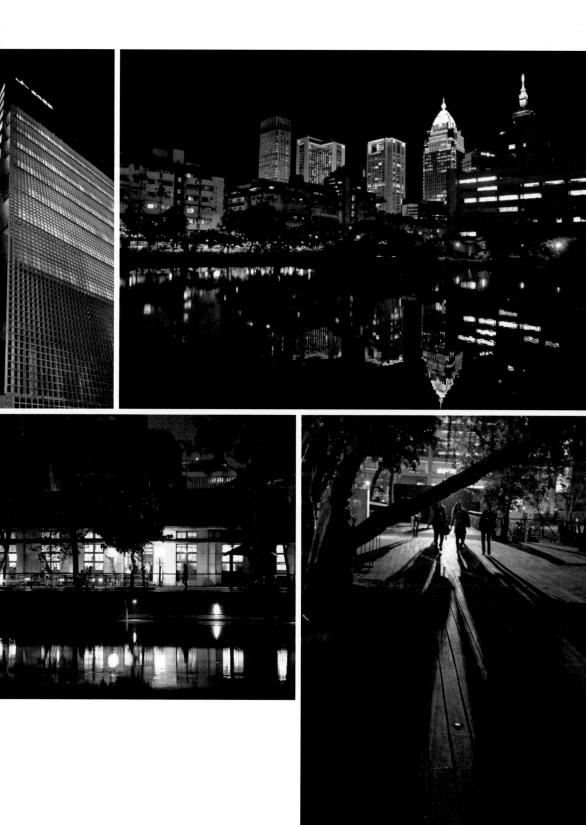

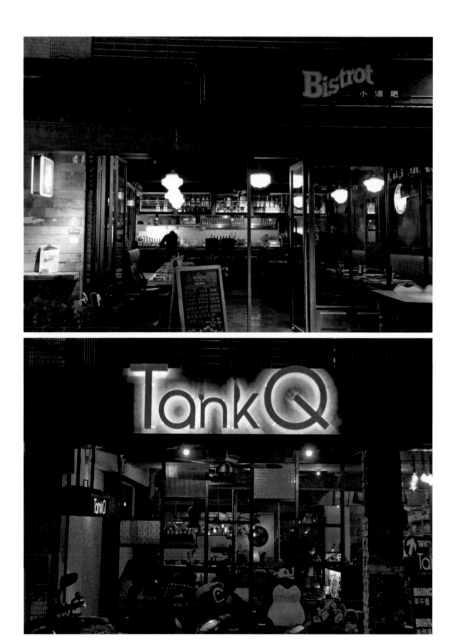

信義區｜城市的都心

忠孝東路－北側
〔市政府站〕

範圍：忠孝東路 × 松信路 × 永吉路 × 基隆路

從巷弄裡看到的大樓，在夜色裡，更顯氣派宏偉，尤其街巷招牌的陪襯，雖然沒有夜歸回家的感覺，但給足了上班族下班後的美麗陪伴。

很有設計感的咖啡店家，招牌，在這裡成為主角。

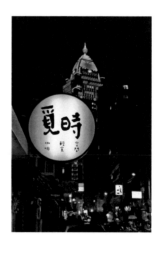

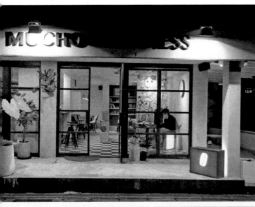

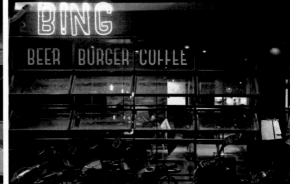

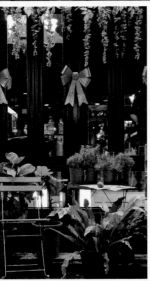

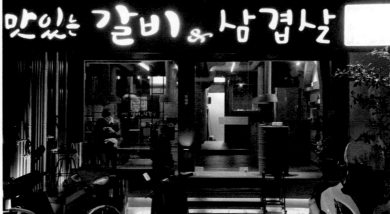

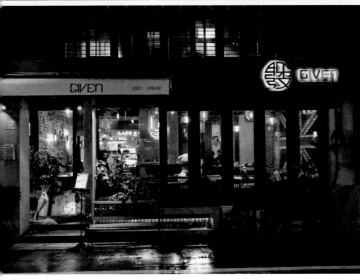

信義區
城市的都心

056
—
057

COMMUNE A7
〔台北 101/ 世貿站〕

範圍：松智路 × 松壽路 × 松壽廣場公園 × 新光三越百貨 A9 館

「COMMUNE A7 貨櫃市集」在信義區新光三越百貨 A9 館側門外的空地，可能你曾走過這個樹燈街道，或者瞥過入口處的佈置，但可惜都沒轉進來。這裡完全回應了我影像記錄的初衷……深怕這些店家在我們不留意的時候就悄然消失了。

而 COMMUNE A7 則是集體消失，用預告的方式，這讓人更難承受。於是，在熄燈前的一個月裡，我去了三趟，店家＋攝影＋好友＋啤酒，希望能加深自己在這裡的記憶。

熄燈後再來，看到的就是整建中的工地；再往後，應該就是改建的摩天大樓了。

熄燈那天，我又來，飄雨，天冷，熄燈收攤的市集，需要一些溫暖。

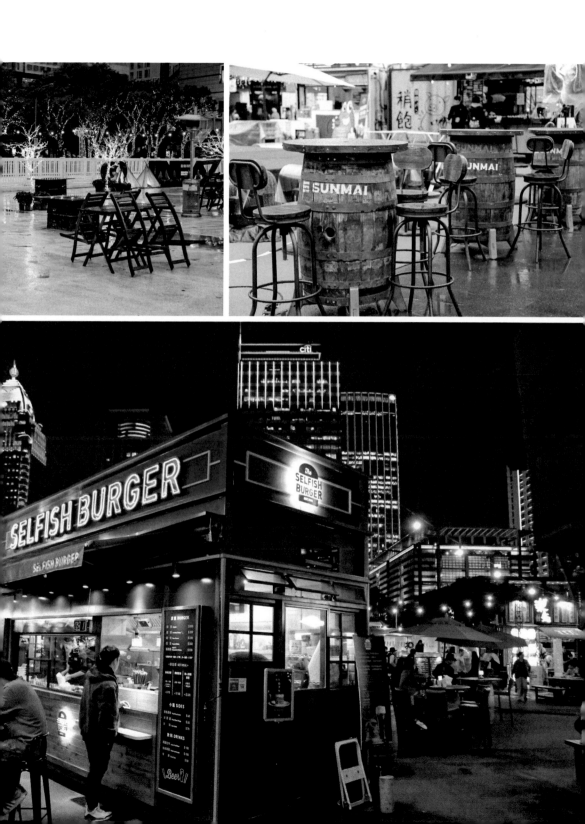

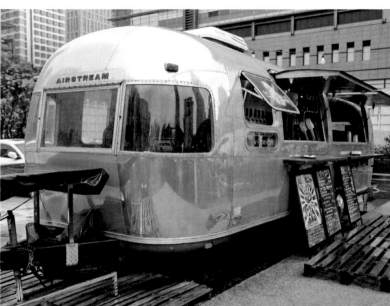

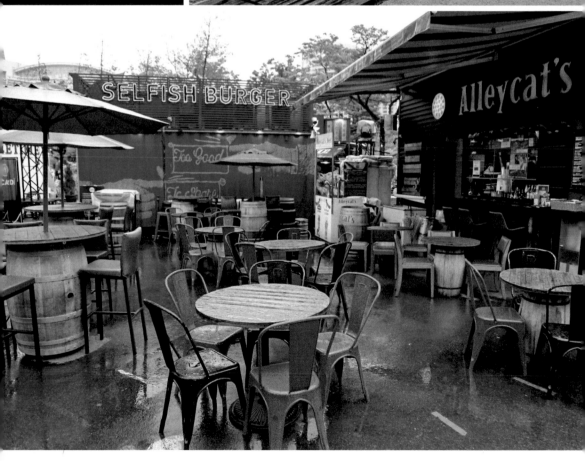

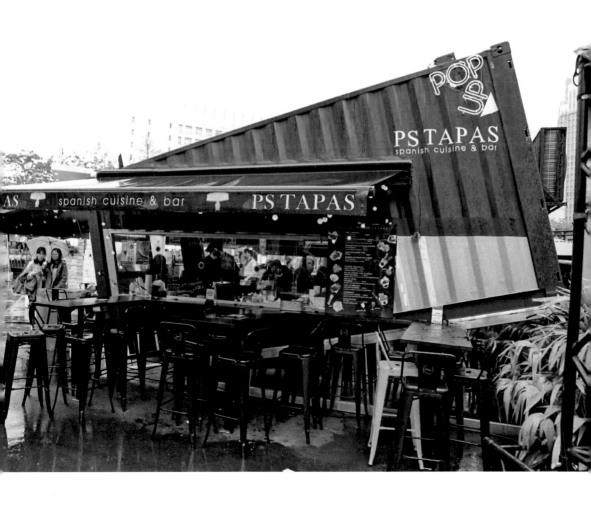

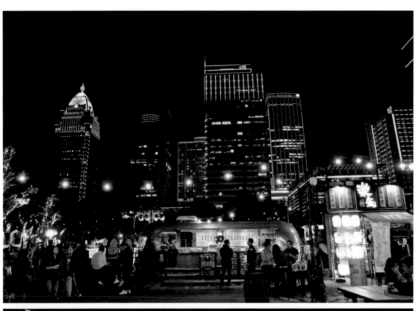

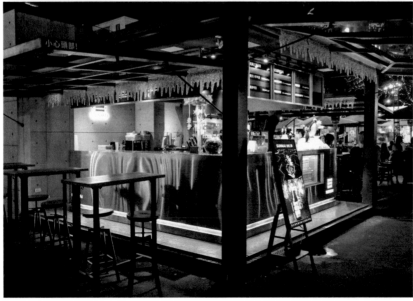

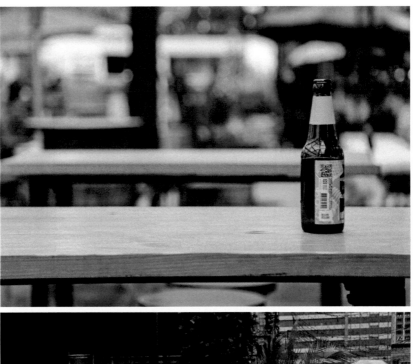

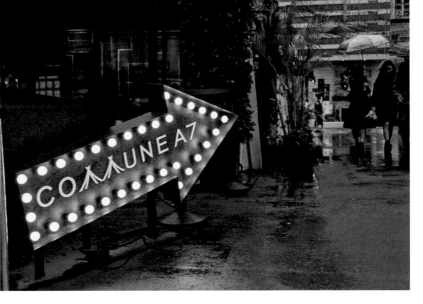

北區
開闊優雅的
質感生活

瑞光路
〔西湖站 ・ 港墘站〕

內湖科學園區的瑞光路，滿是科技公司和銀行大樓，是我熟悉和懷念的地方，因為這裡曾經是我兼職的地點。因為不想塞車，所以我跟老闆提出的唯一條件是：在五點前下班。是的，為了避開車陣，不想一路塞車。但也因為這樣，所以一直無緣欣賞瑞光路晚上的寧靜美。直到有一次去某家電視台錄影，晚上離開時，才驚覺自己熟悉的地方，竟然在時間的錯置中，被我忽略了入夜的美麗。

這個地區的餐飲店家，有著科技的剛硬設計，但不忘來點詼諧，不忘來點休閒娛樂，還交雜著一份可愛風；而挑高的店家，裝潢設計更顯得豪華大氣。

奇特多元的街巷氛圍，可能來自店家想要滿足各類型的技術工程師……他們追求自我，捍衛觀點，堅持興趣。

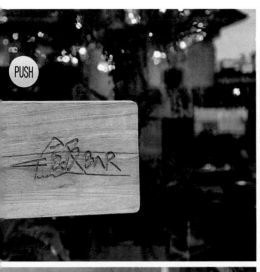

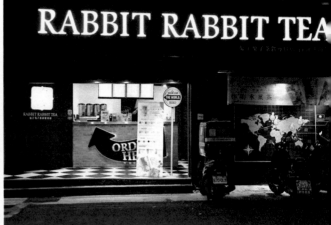

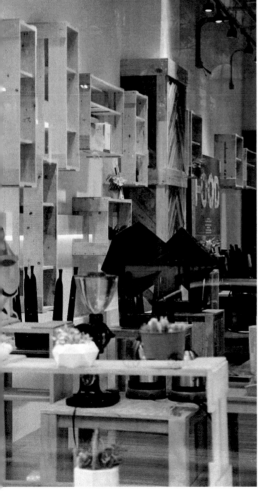

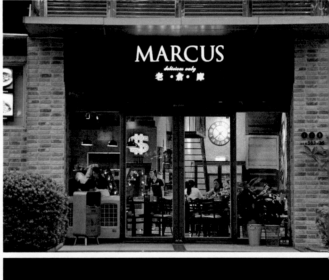

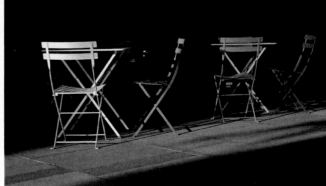

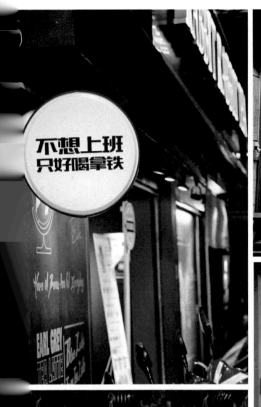

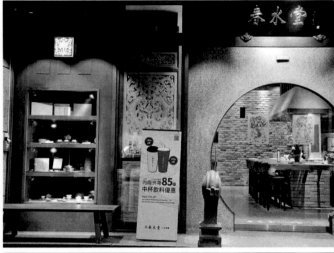

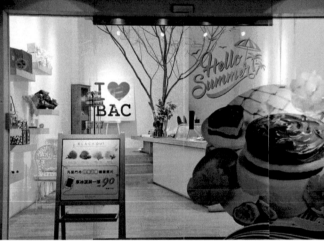

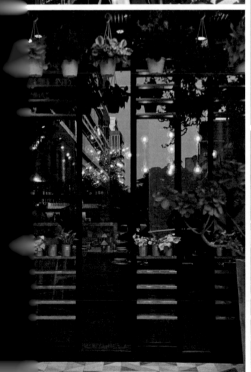

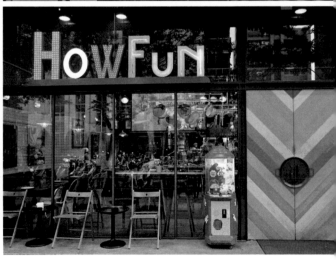

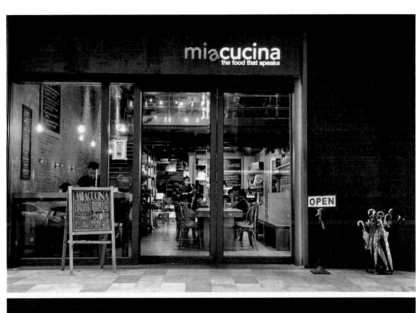

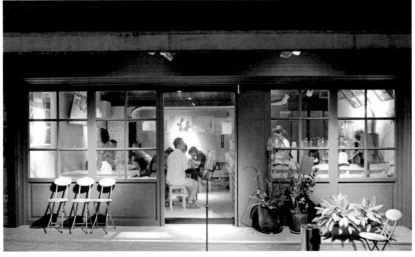

北區

開闊優雅的
質感生活

大直美麗華
〔劍南路站〕

範圍：北安路 × 明水路 × 堤頂大道 × 樂群二路

高聳的摩天輪，是主角；飯店酒店和汽車旅館的外裝，炫亮華麗；尤其幾棟豪宅建築的豪華霸氣，在晚上更顯雍容華貴。巷弄（這區基本上不存在巷弄，都是寬寬的馬路），因為緊鄰內湖科學園區，所以在浮華的消費世界裡，尚透露著現代科技的質感。

還有，椅子都搬到戶外來了。幾張桌子，各自有幾張椅子繞著，在這裡，椅子，不只是設計，也是社交影子。地方大，就是霸氣；看慣了台北市中心，椅子只能在店家門口窄窄的空間裡象徵性的點綴設計；但在這裡，卻可以享受大空間帶來視覺與心理上的舒暢感。

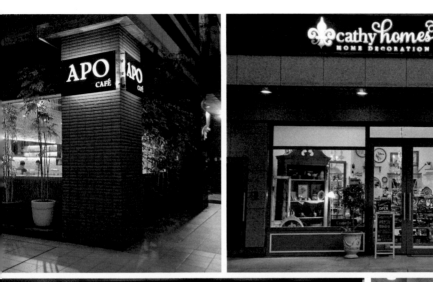

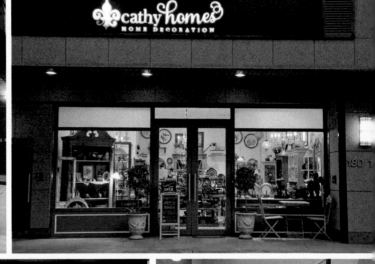

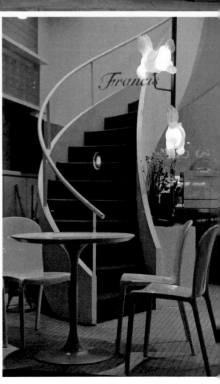

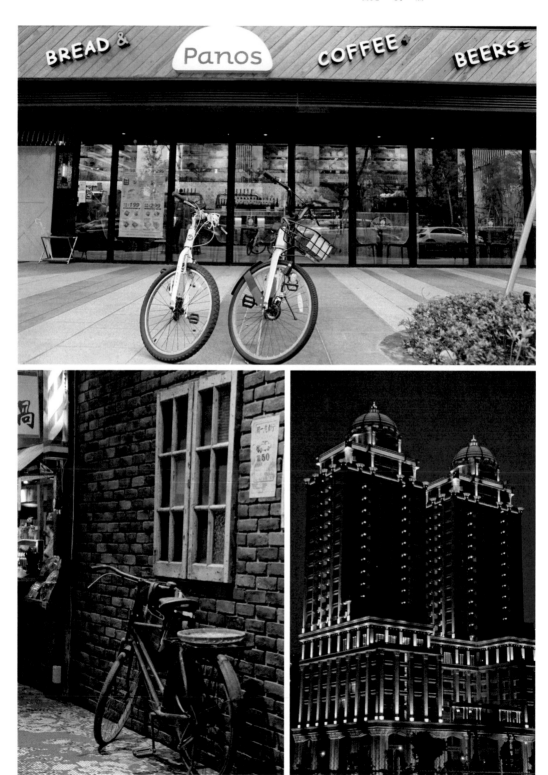

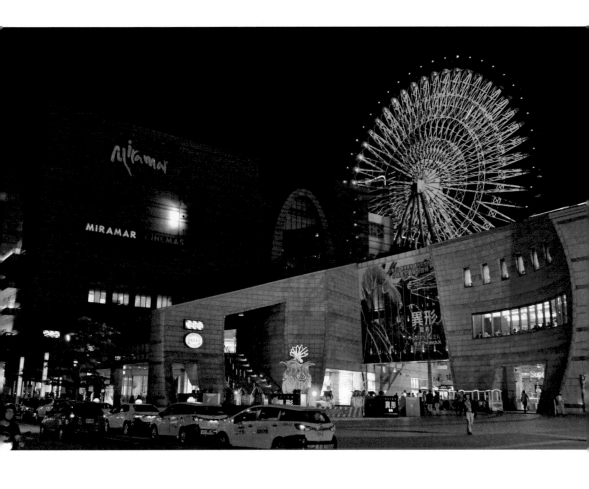

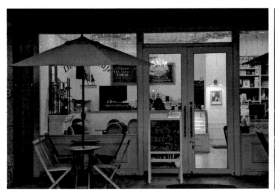

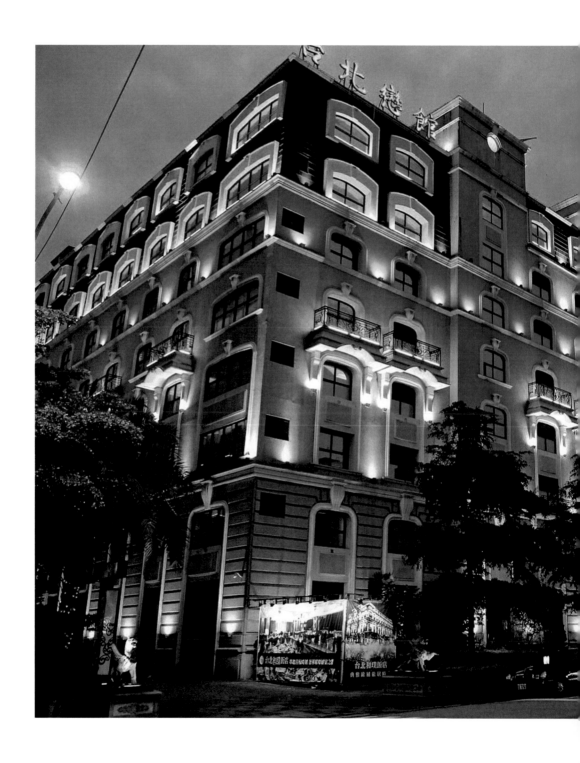

北區
開闊優雅的
質感生活

陽明山華岡
〔士林站轉公車〕

這地區曾經是美軍宿舍，反映出當年美國人對生活質感的追求。三十年前，這些一棟棟的老建築變成大學的校外宿舍，近年來則是一家家的咖啡輕食館陸續開張營業。而畫面的美感究竟是因為咖啡餐廳？還是連棟的白色建築？還是屋前庭院綠油油的草地？還是……，也許，就只是一份悠閒與慵懶，如果再配上太陽斜射進來的一抹光線的話……

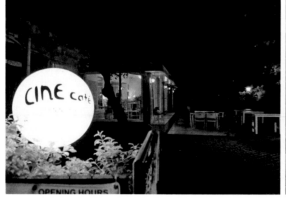

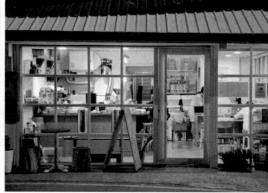

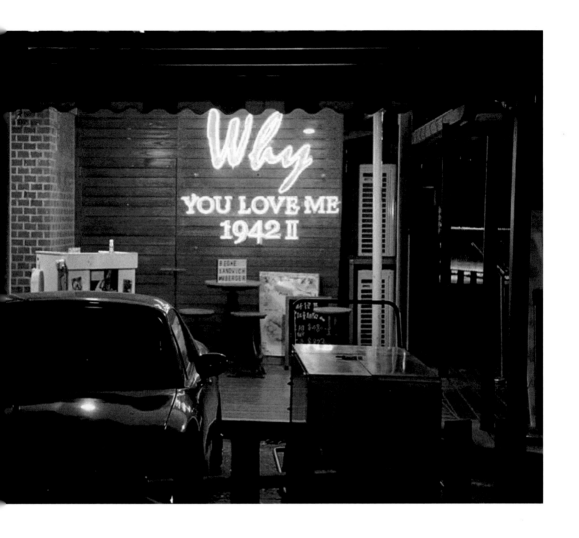

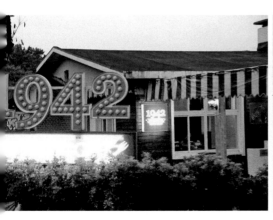

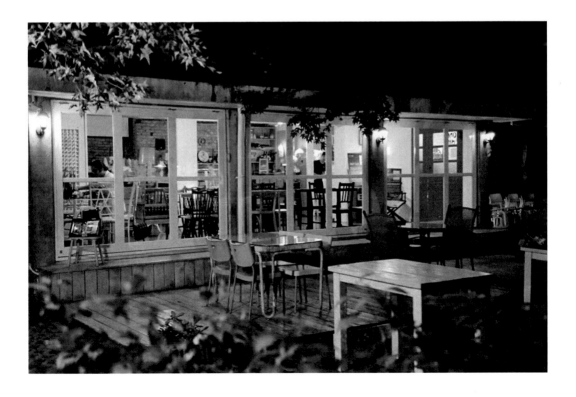

北區

開闊優雅的質感生活

天母—中山北路
〔芝山站〕

範圍：中山北路 × 天玉街 × 天母北路 × 天母西路 × 明德路 × 東華街

高級住宅區裡的餐飲店家，裝潢很搭配附近的屋景，很有質感，特別是幾間雙層建築的店家，點燈的裝潢設計，在夜間更顯吸睛。只可惜汰換太快，幾個占地面積大的店家，往往幾年內就收攤換手；即便如此，新的店家還是維持高品質的店面設計，形塑屬於這個地區的高貴典雅身分，入籍。適合下午茶的輕食咖啡館，和晚間才營業的日式居酒屋，說明了這個地區的生活質感，悠閒，放鬆，優雅。

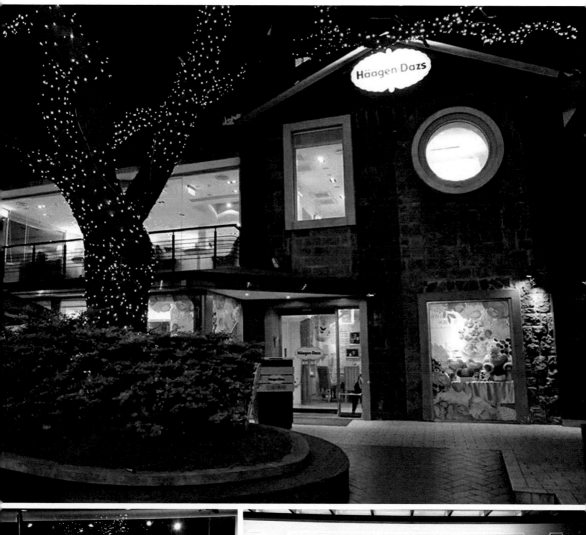

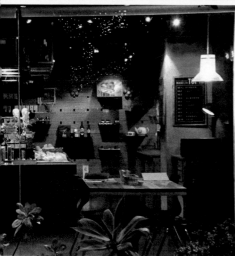

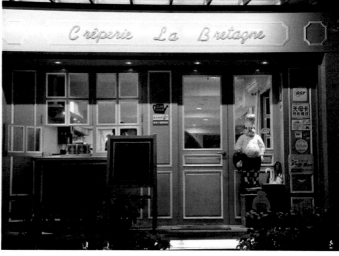

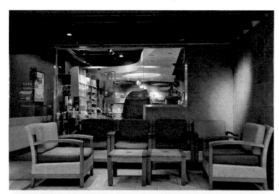

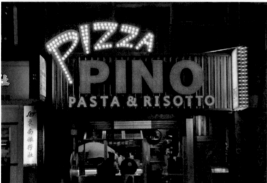

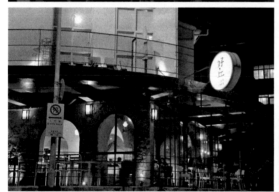

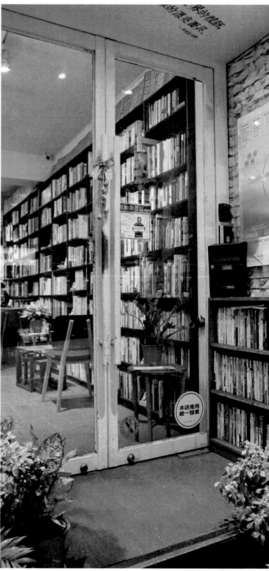

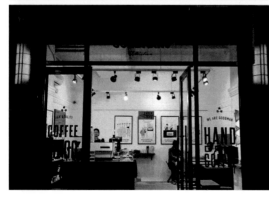

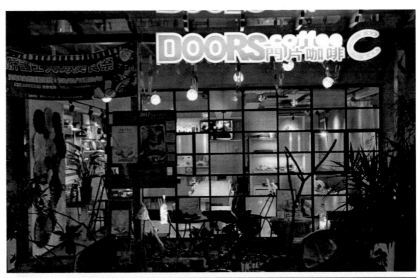

北區
開闊優雅的
質感生活

天母－忠誠路
〔芝山站〕

範圍：德行東路 × 忠誠路 × 天母東路 × 中山北路

曾經是台北市的啤酒屋聚集地，但現在冷清的街巷，讓人容易忘卻這裡其實擁有過繁華熱鬧的記憶。散處的幾個店家，大抵維持著高質感的裝潢設計，不想向逐漸沒落的市街屈服，堅持守候，堅持服務，並在夜間為疲累的上班族，提供一處放鬆心情吃喝的飲食地點。而一棟兩層樓的剪髮沙龍，建築與美髮都很有設計美感，完全融入有質感的街弄裡。

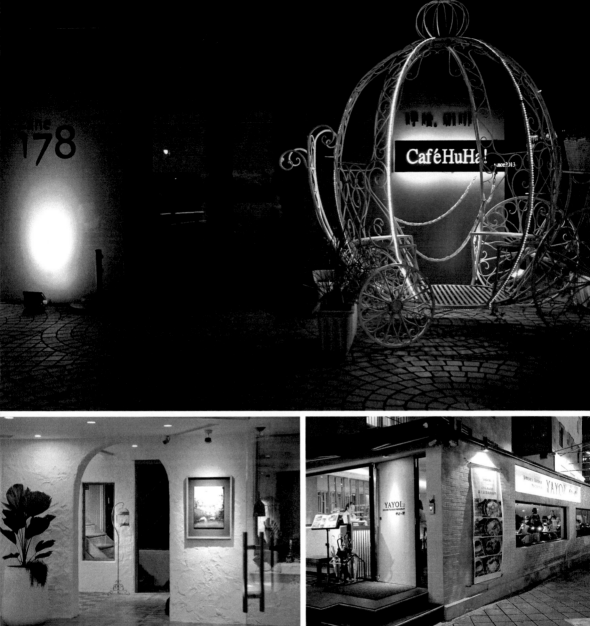

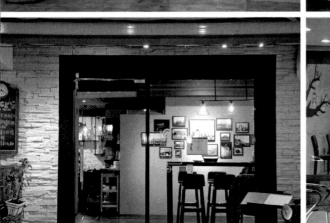

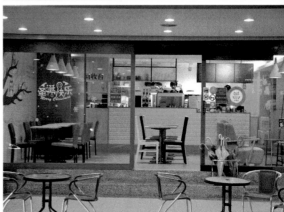

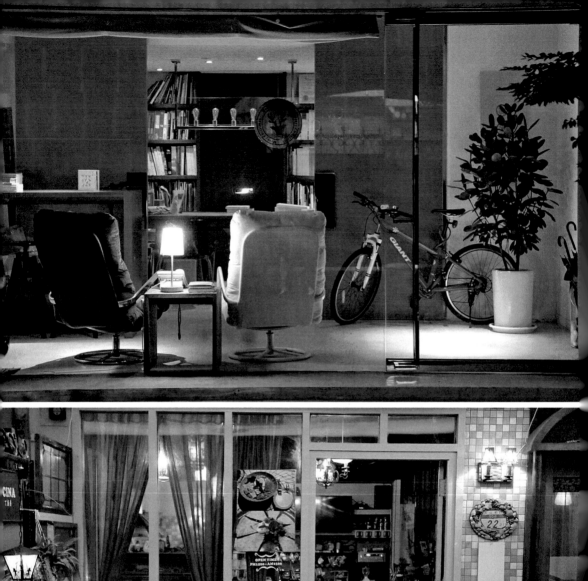
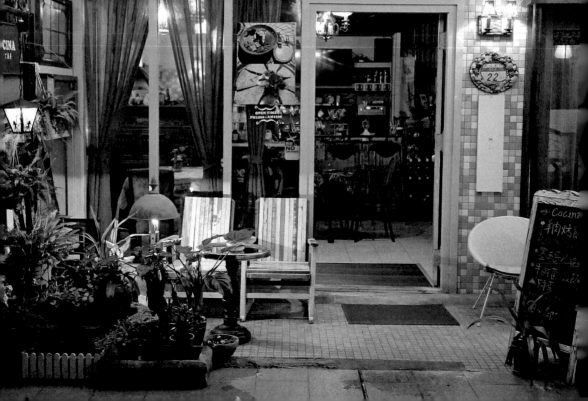

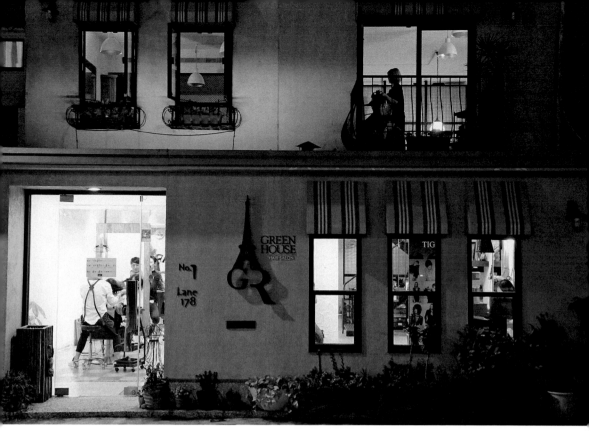

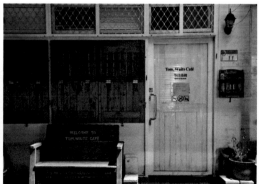

北區
開闊優雅的
質感生活

084
—
085

士林
〔士林站〕

範圍：中山北路 × 小北街 × 文林路 × 中正路（至幸福街）

士林，感覺上像一處登山攻頂前的基地，往北投，去天母，上陽明山，常會在此換車，或者回程時到此用餐休息。可能也因為人潮流動多又快，餐飲店家也「老中青」三代同堂。古味濃厚的日式燒烤居酒屋，乾淨明亮新潮的麵包店；而咖啡店則有充滿設計感的，也有新奇概念的，甚至在流行文化的衝擊下，仍舊還有低調不浮華的老牌店家。最後，書店的陪伴，讓這個地區維持著基本的文人氣息。

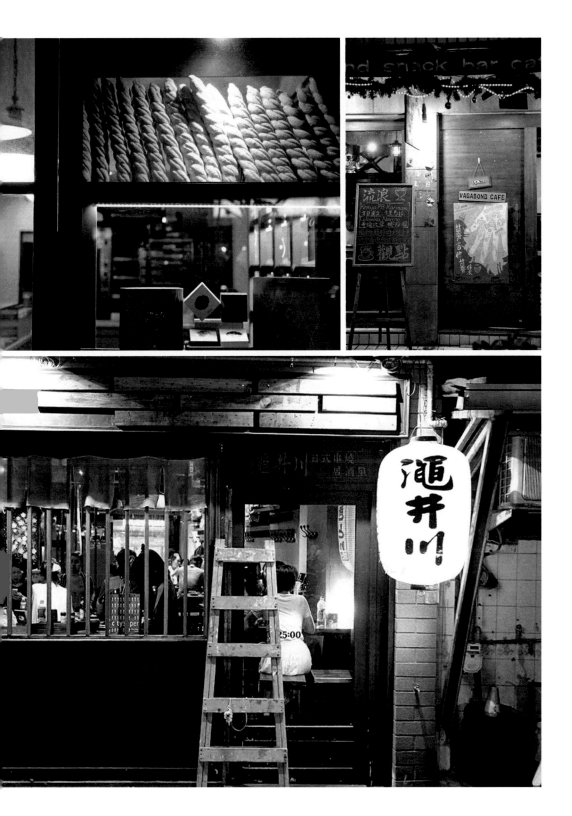

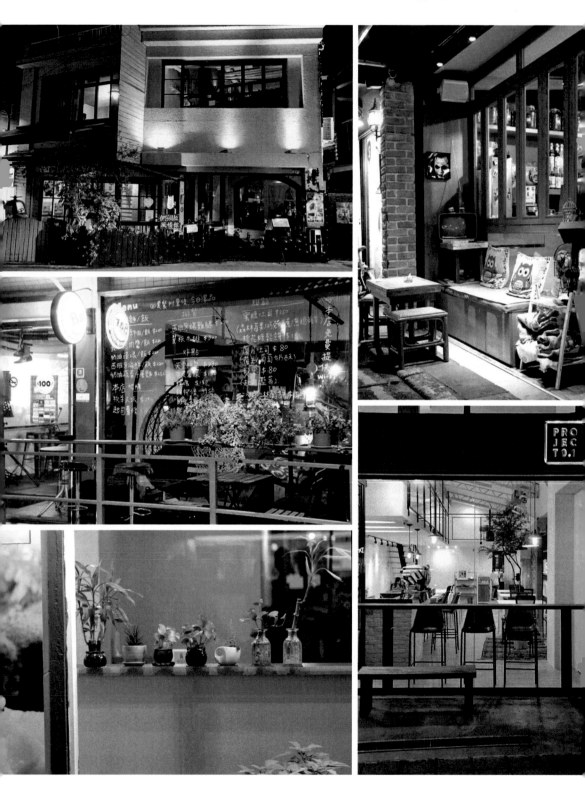

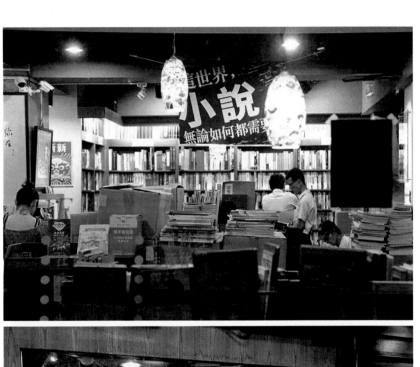

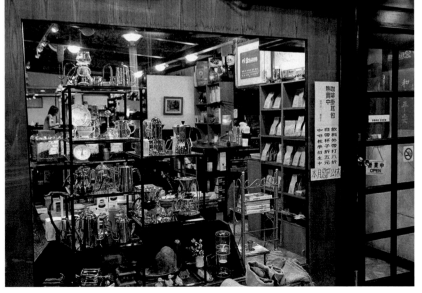

西區｜
淡水河畔的
百年老台北

迪化街
〔北門站〕

範圍：南京西路 × 迪化街 × 民權西路 × 延平北路

老街，褪去布業的繁華，乾貨與雜貨還是主角，百年來，一直都在。另外還喚醒了文創商品和飲食店家，讓一條老街得以在新舊面貌間傳承歷史的痕跡。長廊深院，洗石磨石，先民開拓紮居的生活，在店家的門口，透過磚瓦、族號、家徽，讓飲食多了懷舊的記憶與感恩的心情。

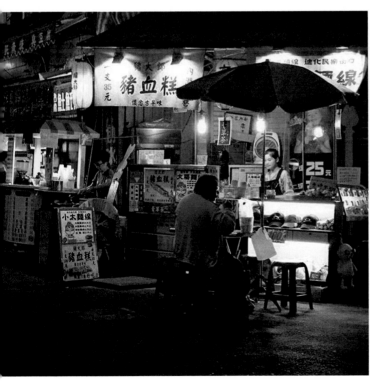

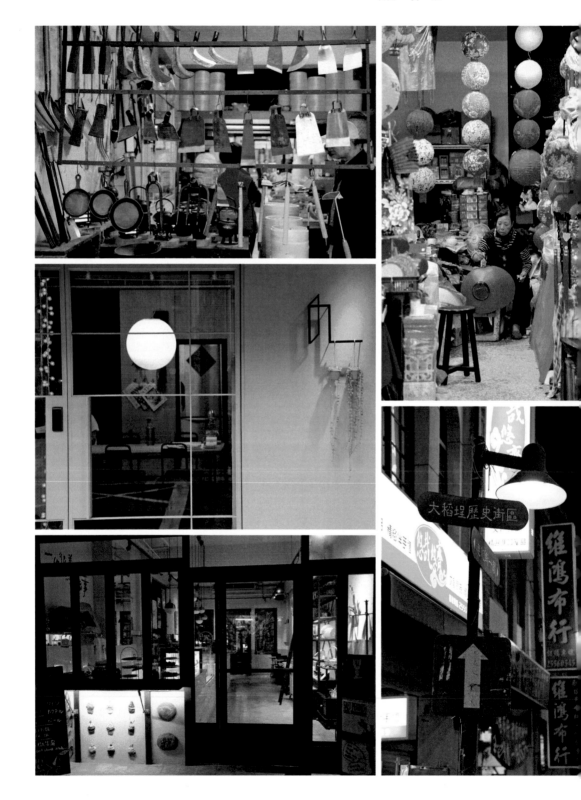

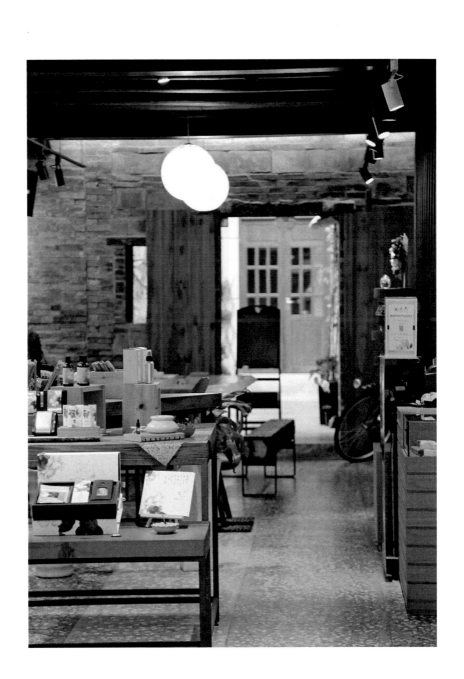

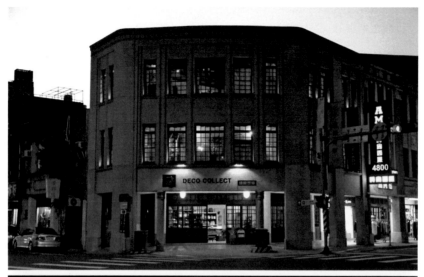

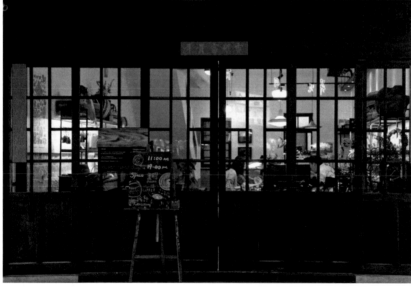

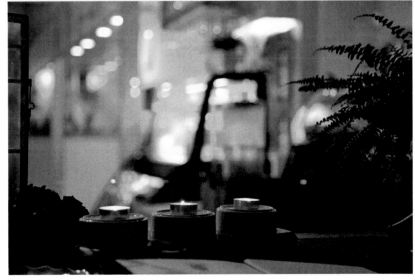

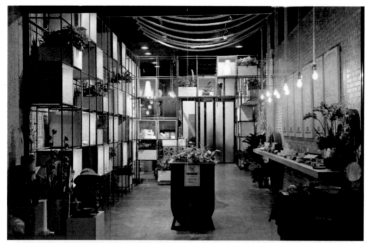

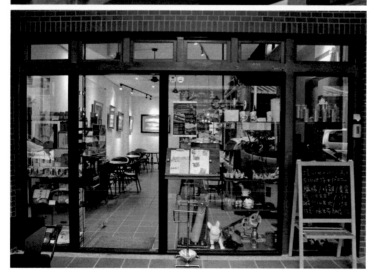

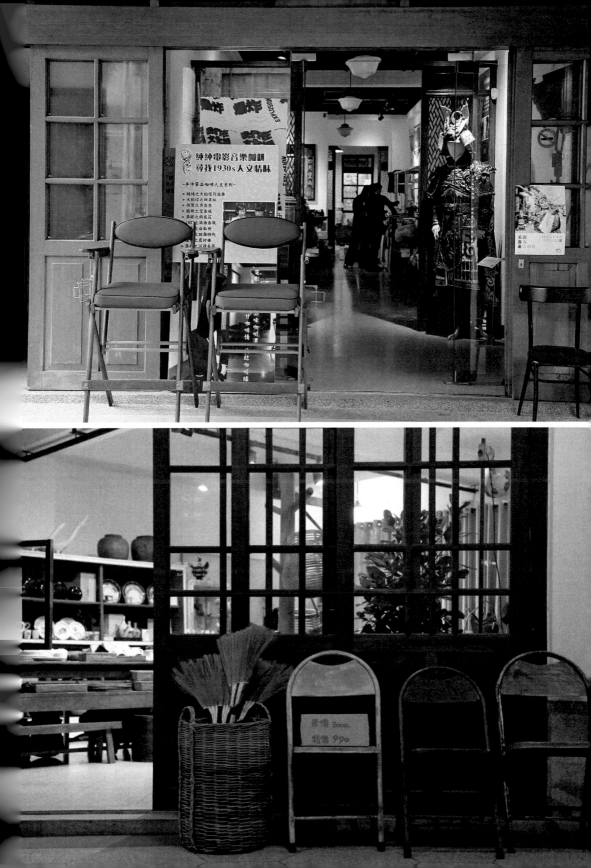

西區
淡水河畔的
百年老台北

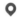

大稻埕碼頭市集 PIER5
〔北門站〕

範圍：大稻埕碼頭

大稻埕碼頭的貨櫃市集 PIER 5，延續了熄燈的信義區「COMMUNE A7 貨櫃市集」。COMMUNE A7，有浪漫的都會夜色景致，整個市集感覺像……酒趴的夜店；PIER 5，則有美麗的河岸黃昏景致，整個市集感覺像……酒食的夜市。

PIER5，是一個可以邊喝啤酒邊看夕陽的貨櫃市集，而黃昏夕陽，則是縱古亙今都持續出現的場景。找個好天氣來（有點雲層的天空更佳），你就會遇到我看到的美景……國外河岸市集和黃昏落日的景致。有夕陽緩緩西沉，有河上的水波盪漾，有多彩變化的雲層，有樓房建築的剪影。這樣的景點，搭個捷運就可以馬上進入這畫面，然後來杯啤酒，可以說是上班族在下班後的好去處。

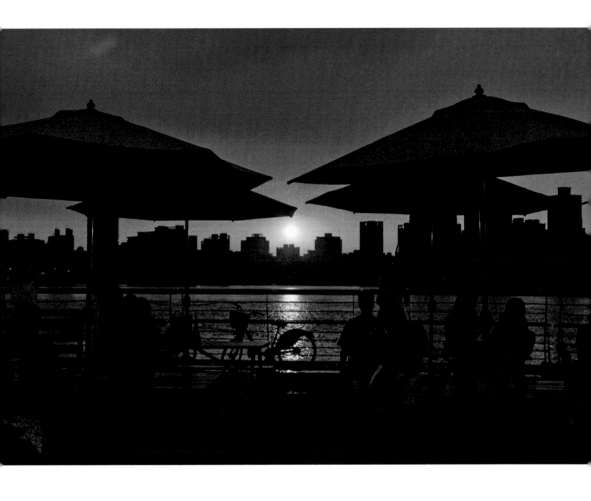

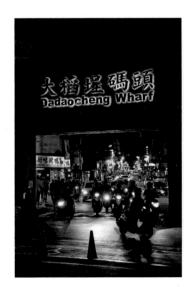

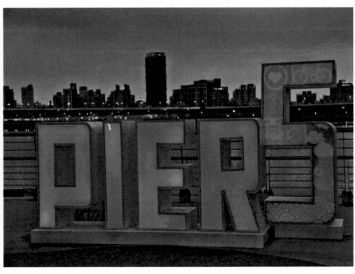

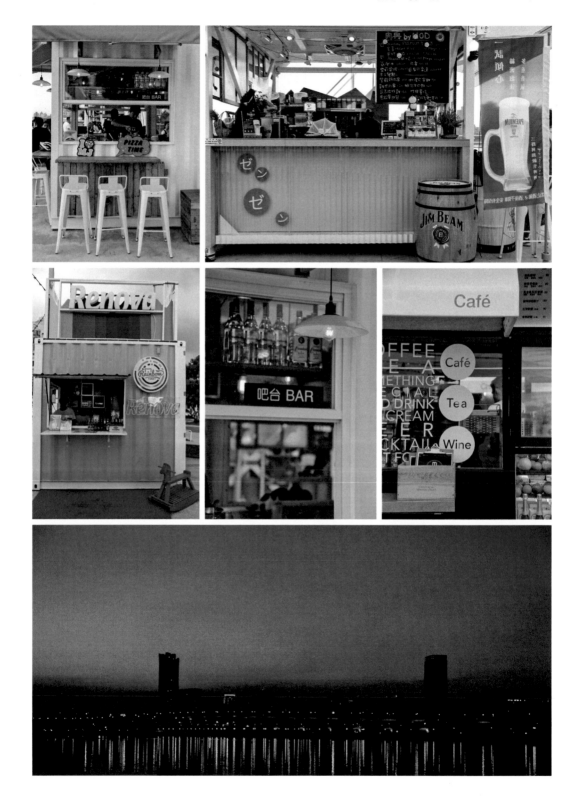

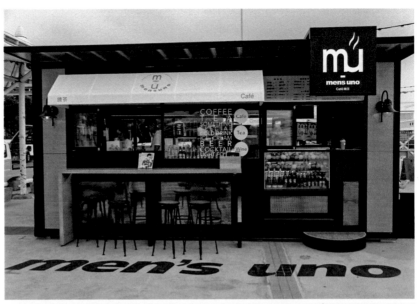

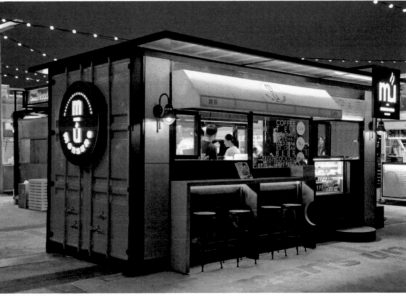

西區｜淡水河畔的百年老台北

西門町
〔西門站〕

範圍：長沙街 × 康定路 × 開封街 × 中華路

外國遊客的身影，電影街，年輕人的飲食，街頭藝術文化，紅樓的歡聚夜店。曾經是台北城最繁華的市街，也曾沒落成為寂寥和雜沓並存的商城，而老社區的重生，喚起年輕人對這裡的關懷流連，讓每個生命在此留下記憶。到處可見的街頭藝術和新潮設計的店家，似乎也在對年輕人或心理很年輕的遊客招手。

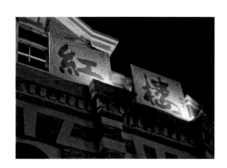

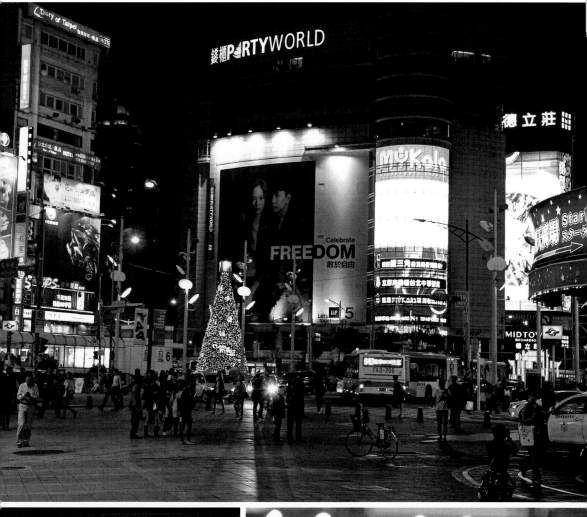

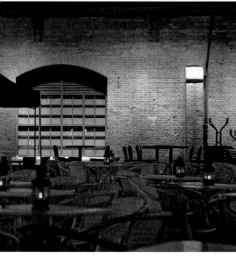

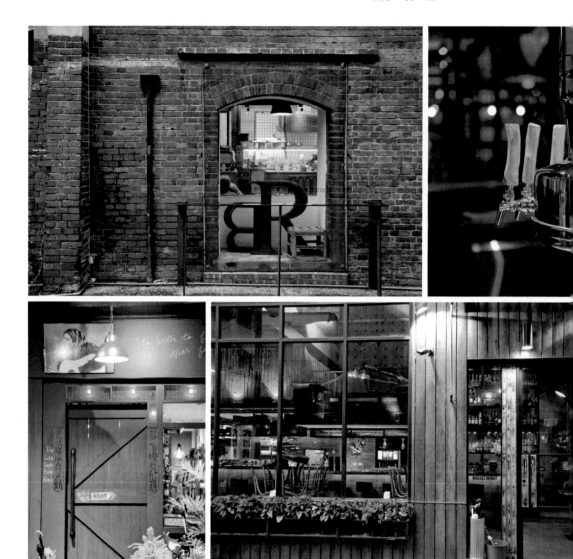

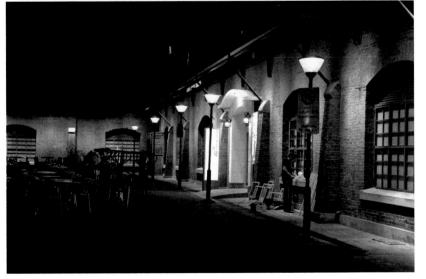

南區 我們的青春大學城

新生南路
〔公館站〕

範圍：新生南路 × 辛亥路 × 羅斯福路

學生日常生活的街巷，穿梭其中的腳踏車，成為店頭設計的主角，讓人往往分不清楚究竟是店家老闆的設計，還是哪位光臨店家的顧客騎過來放在店外門口的；而各種造型的椅子，也扮演夜裡美感的重要元素。多國籍的學生，多國籍的料理，多國籍的店頭設計，繽紛多元。最終，在巷子裡道旁的一個義大利麵攤，母女用餐談天的時空，是夜晚巷弄裡最美的畫面。

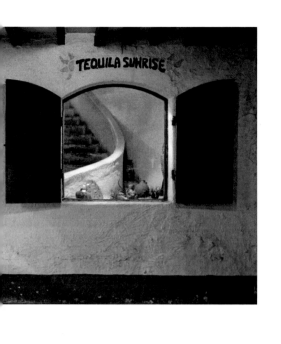

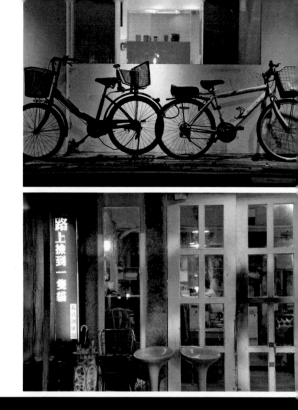

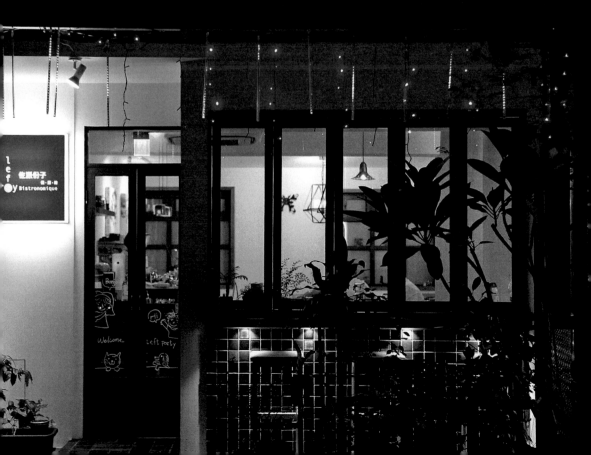

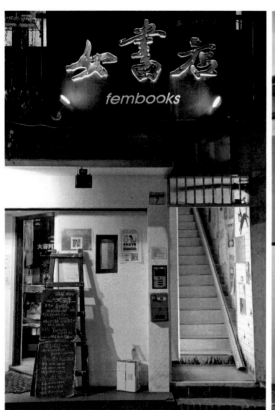

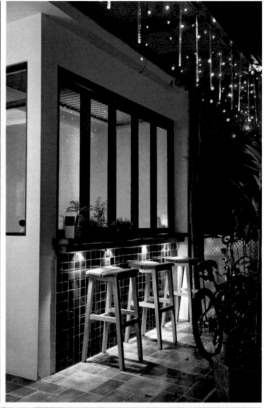

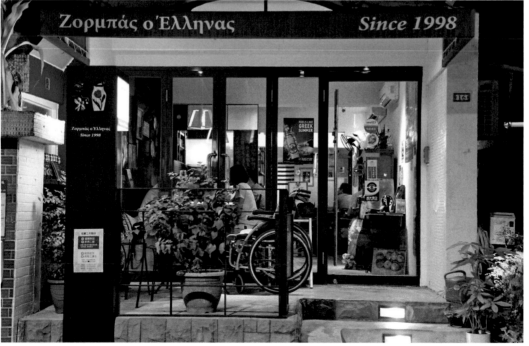

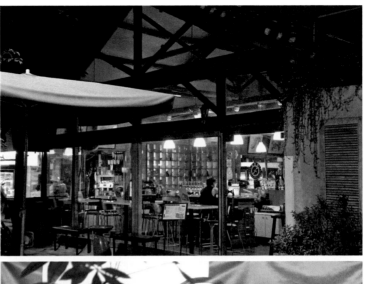

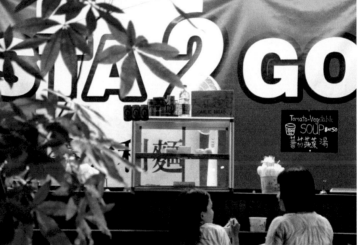

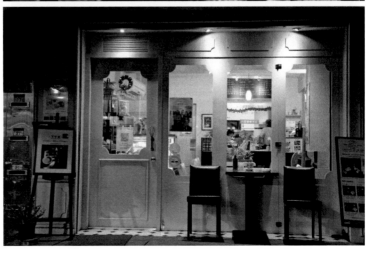

南區｜我們的青春大學城

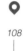

羅斯福路－西側
〔公館站〕

範圍：羅斯福路 × 同安街 × 汀洲路 × 基隆路

跨越台大與師大的兩個學區，以洋食館為主，咖啡，酒，義大利麵，年輕人的飲食，年輕人的店家，在熱鬧喧嘩的市街裡，新奇多元的存在便顯得理所當然；但散見的居酒屋和昔日的接待料亭，則充滿熟年的溫雅氛圍；而寶藏巖在高處的咖啡店，居高臨下，視野讓人心曠神怡；店家招牌的燈火，雖然在傍晚時分便已經點亮，但卻也更顯得孤寂。

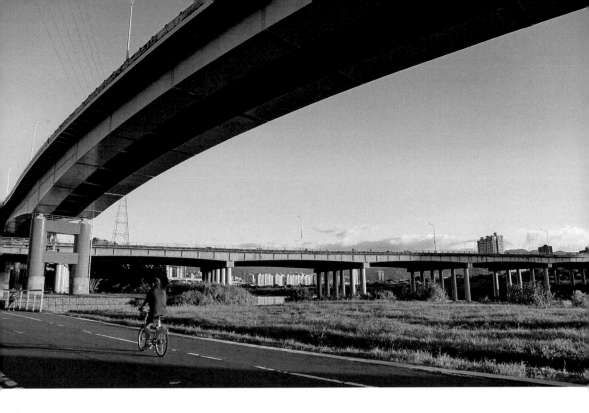

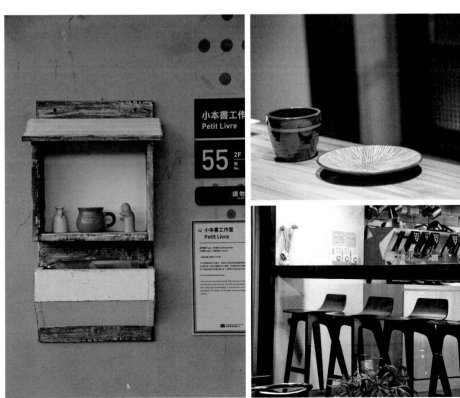

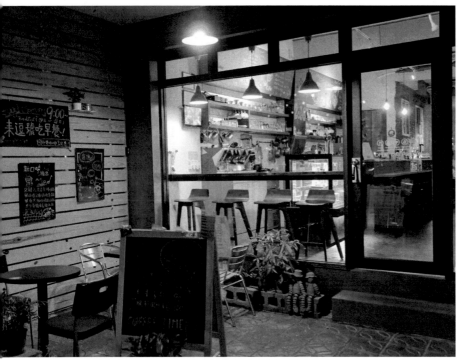

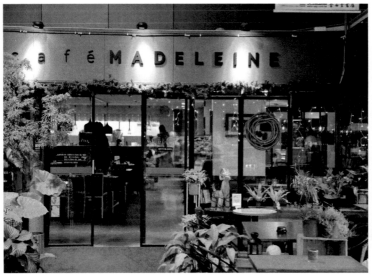

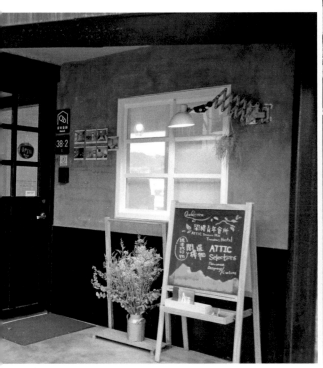

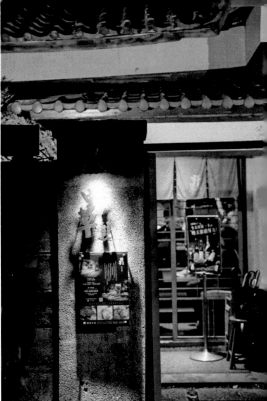

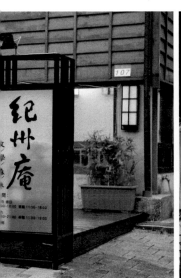

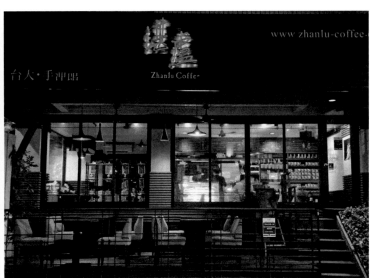

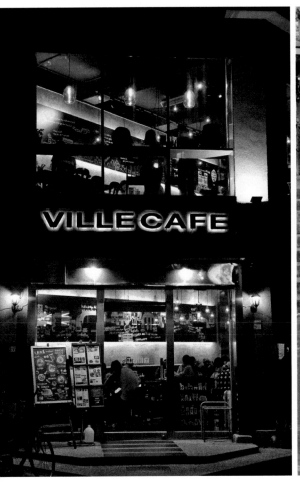
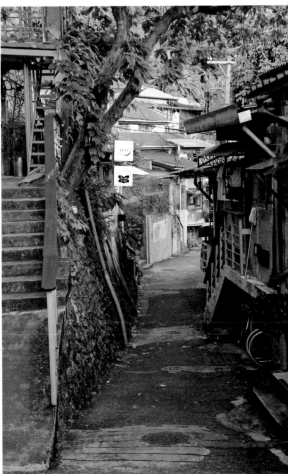

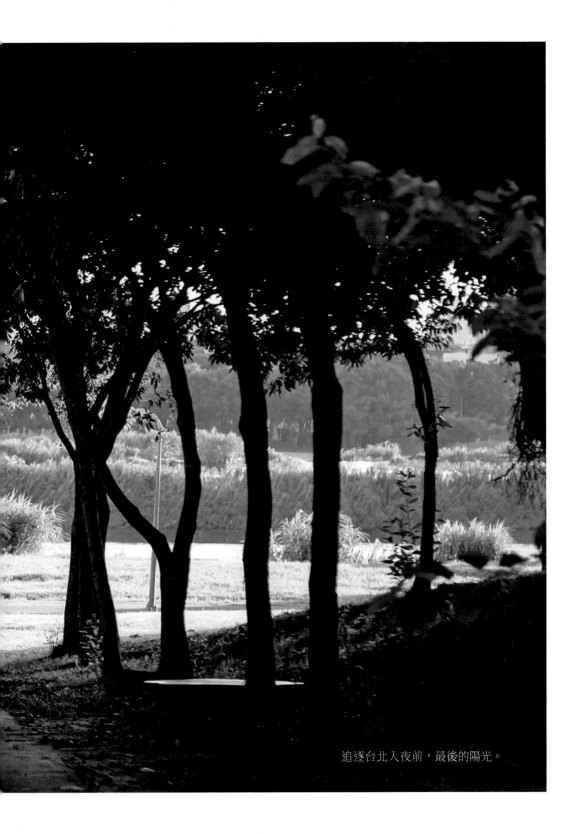

追逐台北入夜前，最後的陽光。

南區
我們的
青春大學城

師大路
〔古亭站〕

範圍：師大路 × 和平東路 × 羅斯福路

在巷弄裡鑽竄，一個轉角，或在街巷的盡頭，忽地出現讓人驚豔的店家，也不意外。店頭設計的顏色表現，大紅，粉紅，橘黃，又或者只是純粹的厚重的黃，都顯現大膽又細膩的意念風格。在擁有藝術科系的校園旁邊，這樣藝術感十足的店家所在多有，光是走逛其間，就是一種視覺享受。書，椅子，腳踏車，是少不了的元素。還有從天花板垂掛下來的吊椅，也讓人在決定要挑選那個座位時，猶豫不決，而當坐上去後還是忐忑緊張。

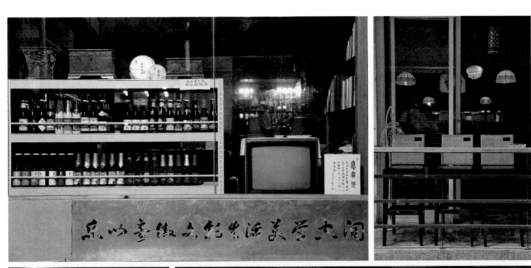

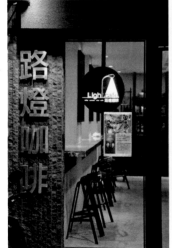

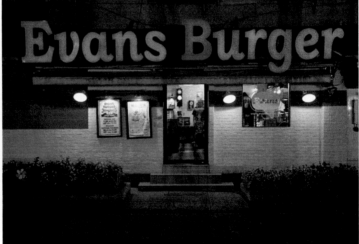

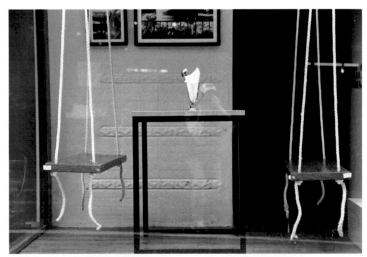

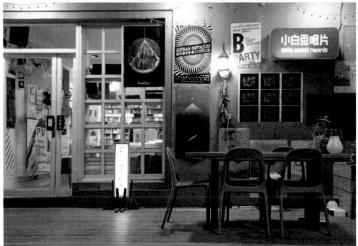

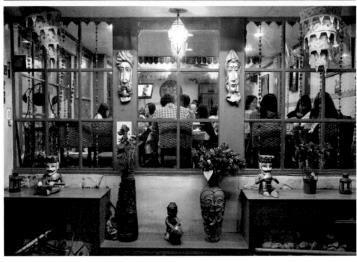

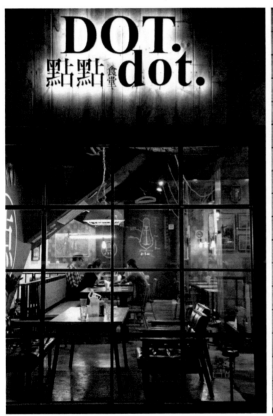
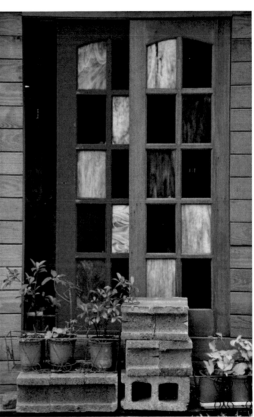

南區

我們的
青春大學城

泰順街
〔古亭站〕

範圍：師大路以東 × 和平東路 × 羅斯福路 × 辛亥路之間的泰順街兩側巷弄

夜店風，地中海風，居酒屋風，重機風，森林風，多采多姿的店頭設計，反映了藝術創作的校園氛圍。

多國籍風情，新潮年輕的學生，多元不拘的文藝氣息；書屋和畫廊，也是一個重要陪伴。

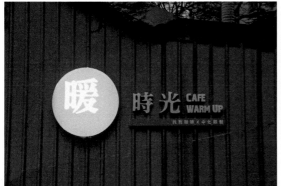

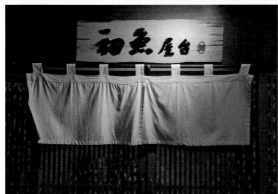

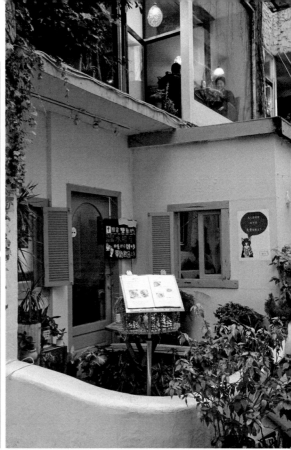

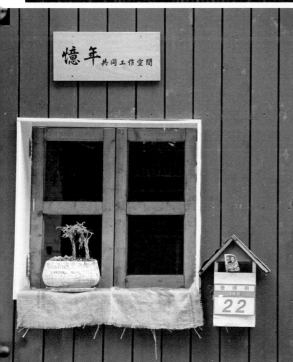

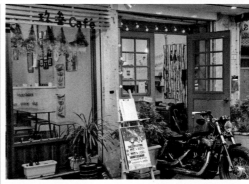

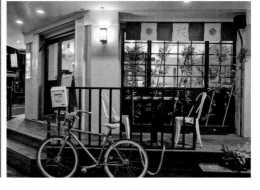

南區
我們的
青春大學城

景美
〔景美站〕

範圍：景美街 ✕ 景興路 ✕ 三福街 ✕ 羅斯福路

景美夜市腹地，學生取向的平價餐廳居多，店面設計不浮誇，四平八穩，只好藉由燈光來凸顯店家的存在。位在台北市南部的邊陲地帶，雖然不是那麼亮眼吸睛，卻是我工作和吃宵夜二十幾年的地方。

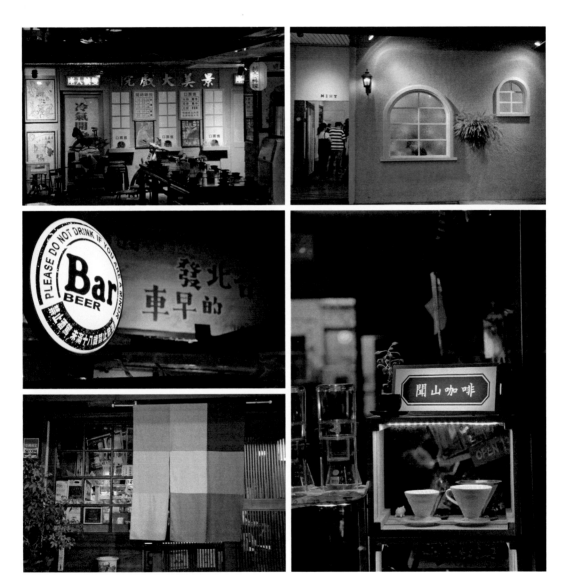

南區｜我們的青春大學城

木柵
〔萬芳醫院站轉公車〕

範圍：木柵路 × 木新路（兩側）× 辛亥路

木柵，台北市的邊陲，是我住了超過 20 年的地方，店頭的裝潢設計不比台北新潮，但見簡樸雅致，有家的溫馨和溫柔。

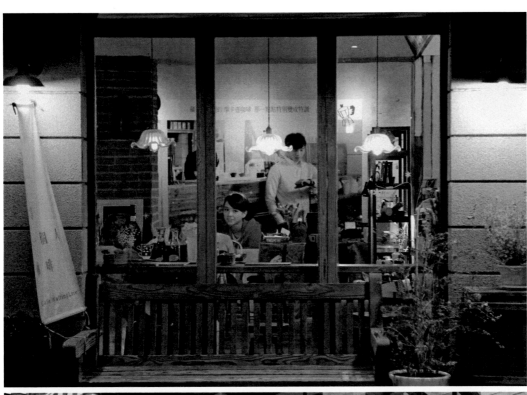

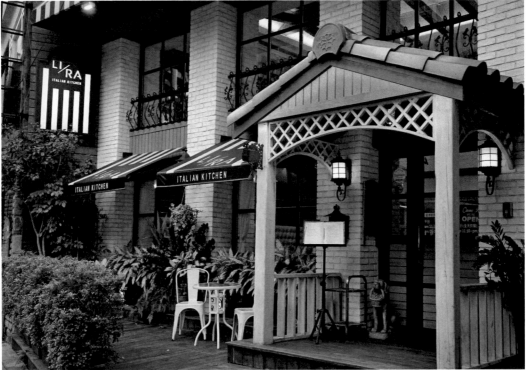

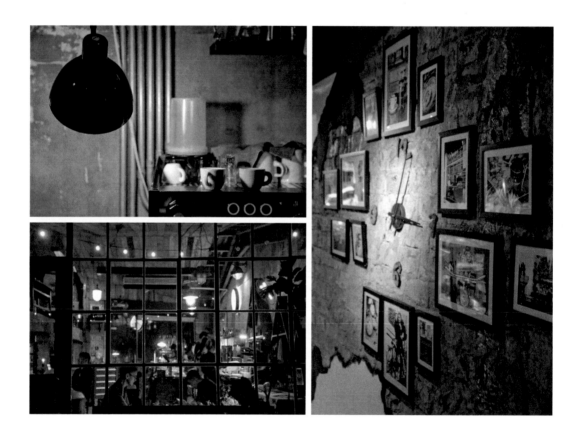

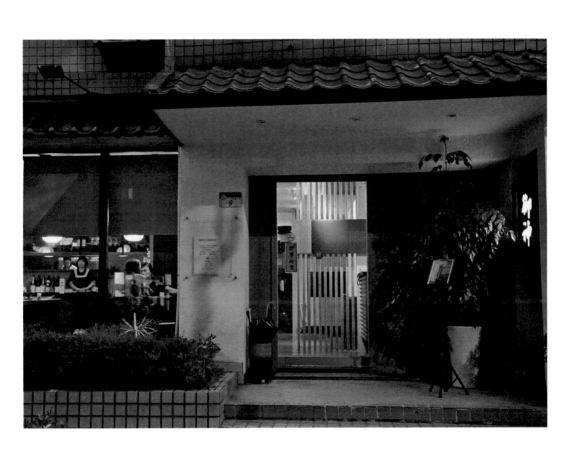

南區｜我們的青春大學城

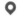

指南路
〔動物園站轉公車〕

範圍：指南路（兩側）× 萬壽路 × 秀明路 × 新光路（兩側）

裝潢設計樸實無華的店家，和學生的氣質很契合，這是我大學生活的所在地。便宜的小吃店，錯落點綴著幾家較新潮的啤酒館、西式料理餐館，尤其多國籍的料理，在此聚集，很多是僑生開設的店，讓人感覺到異國的風情，以及外地遊子的心意。

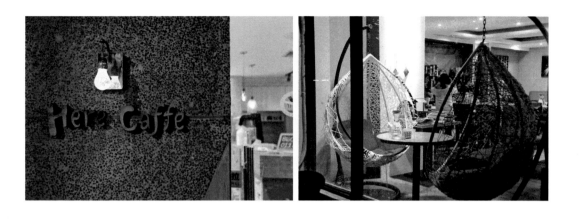

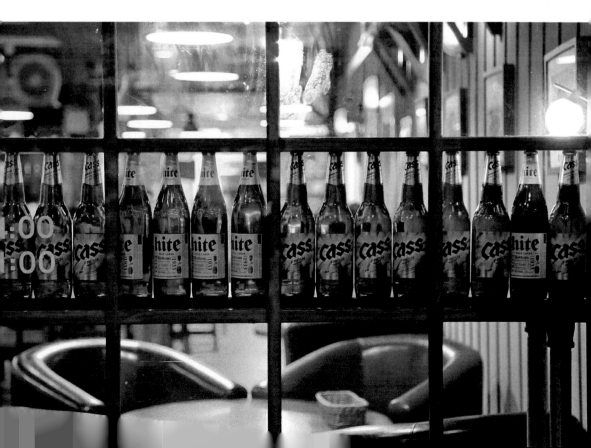

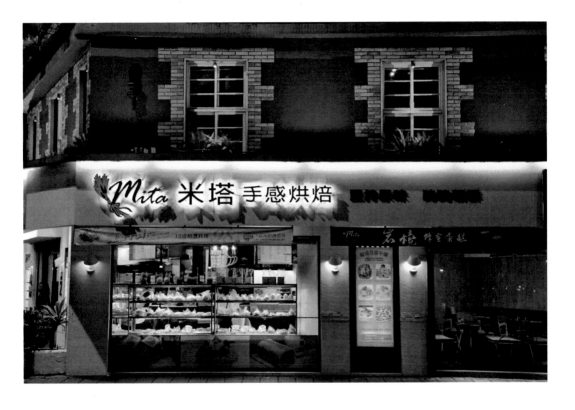

東門新生
文青與旅人的
勝地

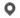

華山文創園區
〔忠孝新生站〕

上班族在下班後一處放鬆的地方，三兩好友，圍著餐桌，盯著桌上的光影，不管室內或戶外，餐廳咖啡館的景致都顯得非常祥和安靜。小酒，咖啡，燭光，夜色，不若假日或白天的喧嘩吵雜，這裡的夜晚完全可以讓人的心情沉澱下來，享受一天裡最後的短暫時光。酒廠建築裡面的餐飲或展覽空間，昏黃燈光的裝飾，讓店家更顯現出歷史的文化質感，即便在飲食的咀嚼之間。

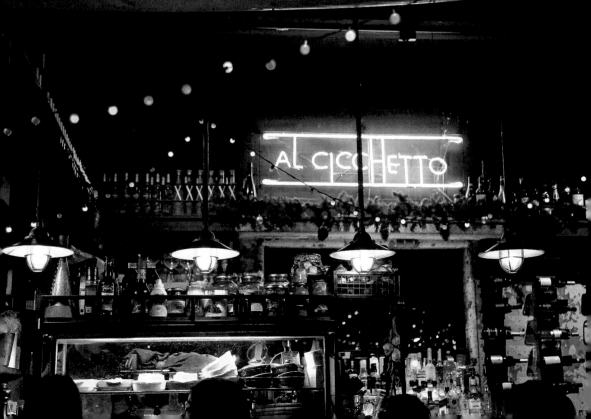

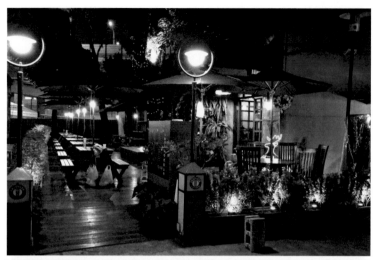

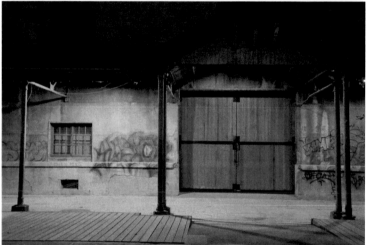

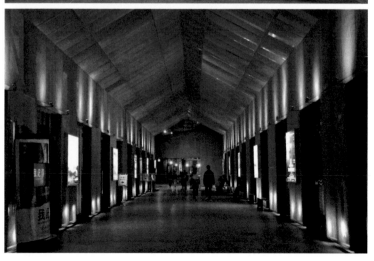

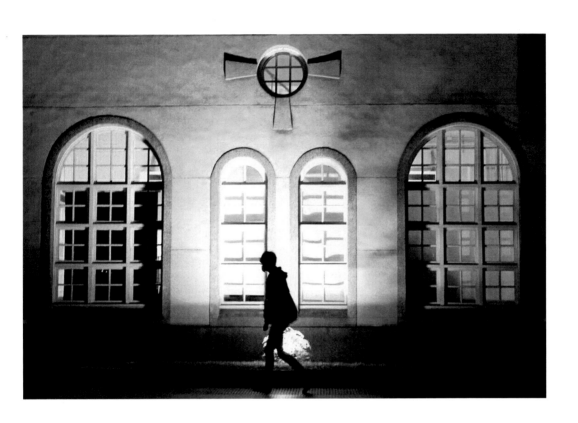

東門新生
文青與旅人的
勝地

新生南路
〔忠孝新生站〕

範圍：新生南路 × 忠孝東路 × 金山南路 × 仁愛路

霸氣的企業老闆大手筆出資蓋建的閱讀空間，餐館側邊牆面的地中海景觀設計，義大利披薩麵食餐館和咖啡店是這個地區的營業主軸，傍晚以後則是三五好友或家庭親子的用餐時光。孩童，就是喜歡披薩義大利麵食，酒和炭烤則成為意外的點綴。

白天喝咖啡的商談，尤其老派的老店……老樹咖啡，還是在大馬路邊，挺著度過數十個年頭，看盡都會繁華起落。

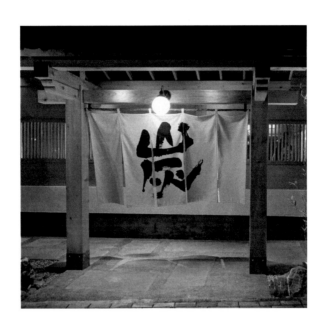

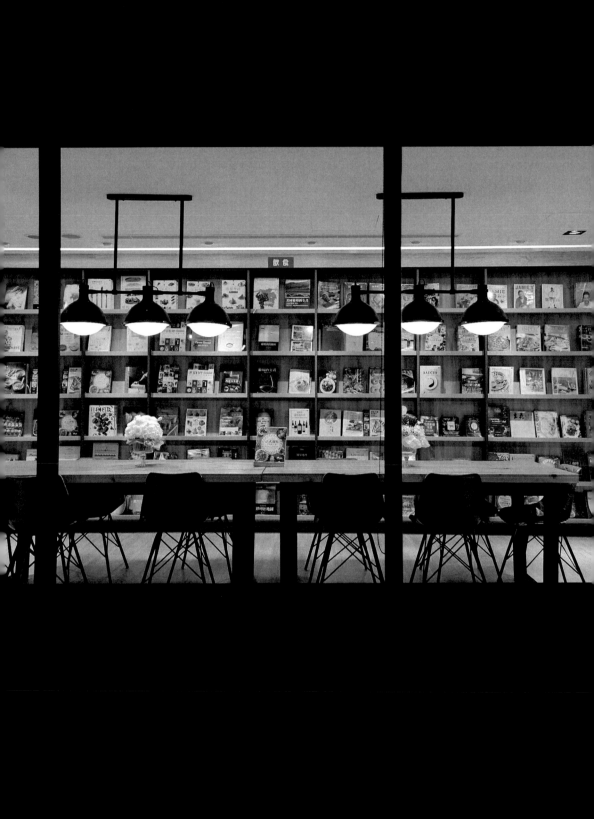

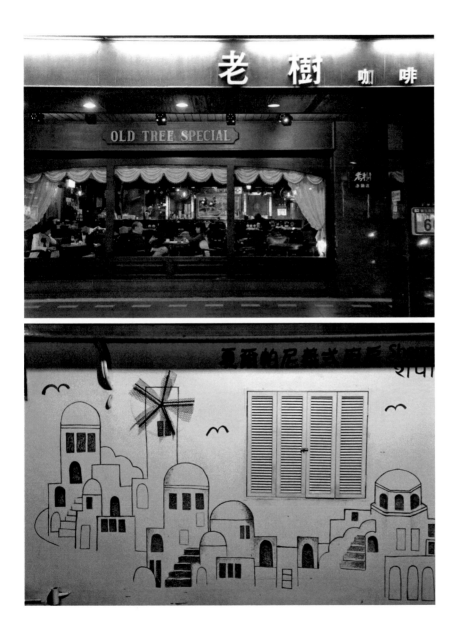

東門新生
文青與旅人的勝地

青田街
〔古亭站 ・ 東門站〕

範圍：和平東路 × 新生南路 × 金華街 × 青田街兩側巷弄

據說，青田街適合夏日的午後前來，因為在安靜的窄巷裡，在高大的老樹下，傍著日式宿舍走逛，自然就會有種文青的味道，不用刻意營造。幾棟日式建築變成餐飲店家對外營運，和現代風格的店家，共處在巷弄間，竟然也沒有違和感。不同的文青風格，各自擁有粉絲，共同拉起青田街迷人的文青氛圍。而在古典的建築中，食器與書，則是重要元素，深化了文青的質感。

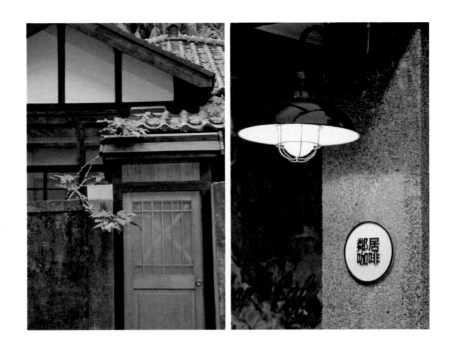

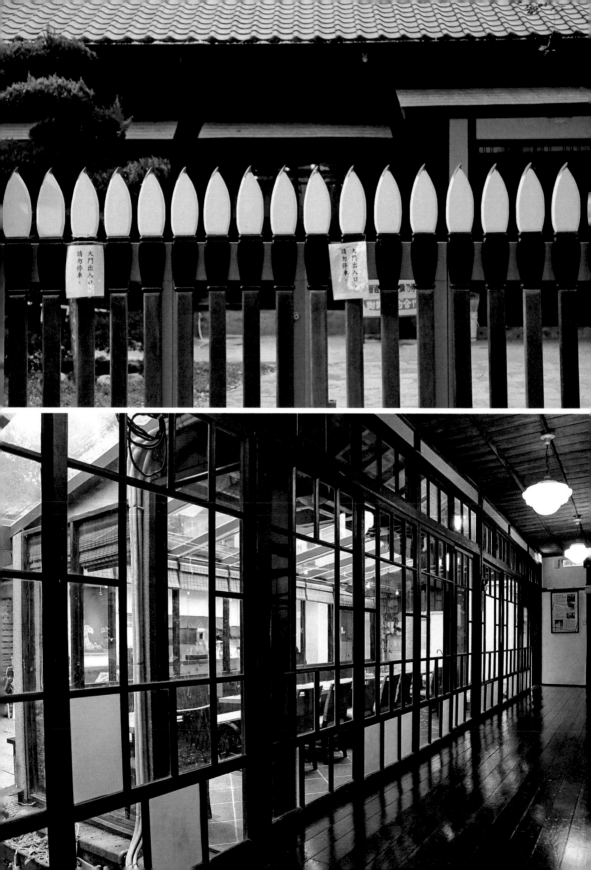

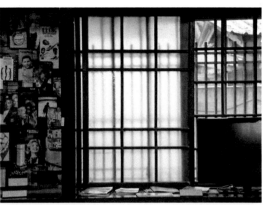
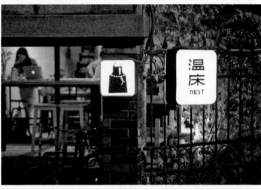
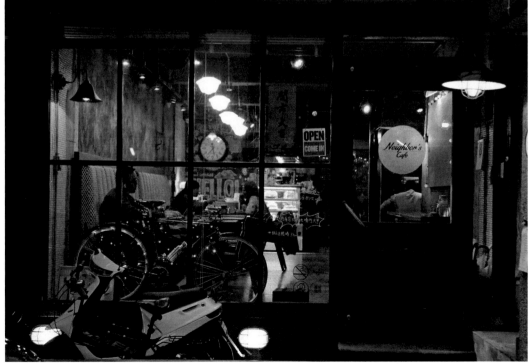

東門新生
文青與旅人的
勝地

永康街
〔東門站〕

範圍：金山南路 ✕ 潮州街 ✕ 和平東路一段 141 巷 ✕ 金華街 ✕ 新生南路 ✕ 信義路

觀光客喜歡來逛來吃來買的景點，咖啡館，茶坊，道地傳統美食，燒烤，壽司，日本料理店，牛肉麵店，不一而足。覺得應該要有幾個胃，才能夠滿足一家吃過一家的慾望。也因為緊鄰台大師大教師宿舍區，文風的陶瓷器皿和古書的店家，顯得文人氣味濃厚。

來這裡的遊客，可能為了吃碗冰，可能為了吃份小籠包，可能為了吃碗牛肉麵，又或者，只是為了找個有文青風格的店家，進去坐下來喝杯咖啡砌壺茶，就能感受這個地方熱鬧與寧靜錯雜的氛圍。坐在店內，自然成為一幅街景。

夜晚的永康街商圈，店頭的小裝飾，充滿趣味，或者有著一襲浪漫，吸引遊客駐足打卡。慢行閒逛，不花錢，也能擁有視覺的享受。

在平日，巷弄還是擁有一絲寧靜，適合慢慢走逛，窺探店門裝潢，以及店裡服務生和客人的互動。其實，光是這樣，就很療癒了……

這裡的店家開開關關，起起落落，還好都記錄了下來，少了遺憾；但那間有俄羅斯娃娃的冰淇淋店，卻已經不見了，感到有點可惜，有點落寞。

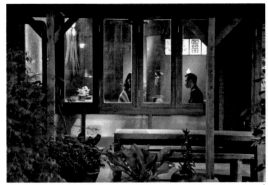
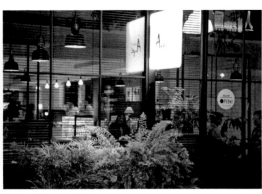
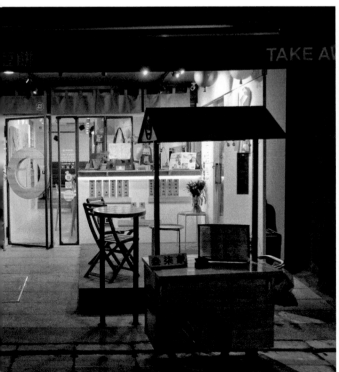
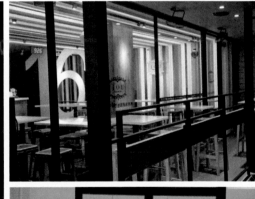
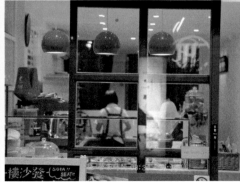

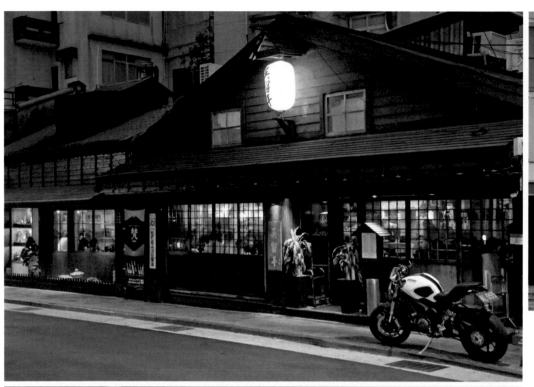

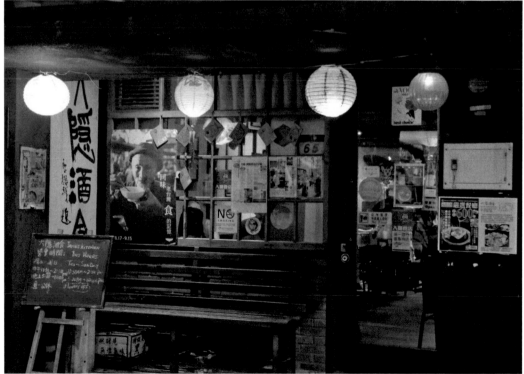

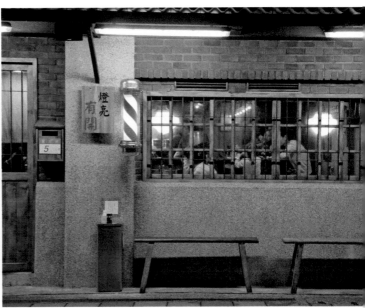
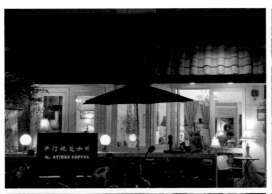

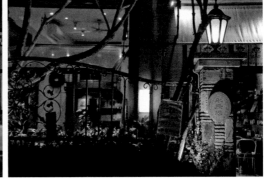

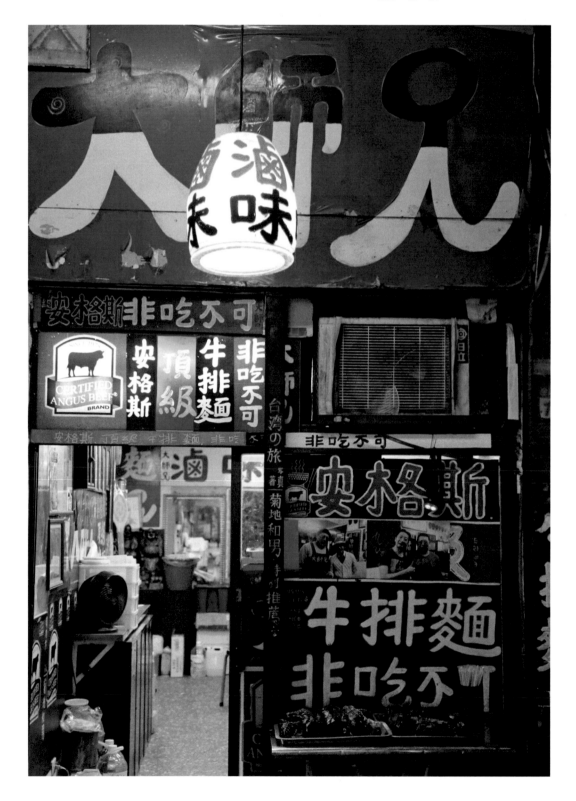

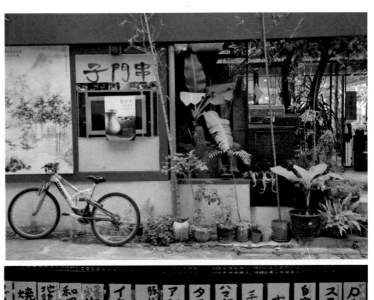

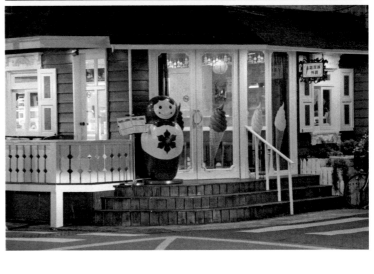

敦北
白領匆匆的街區

南京東路
〔台北小巨蛋站 · 南京復興站〕

**範圍：光復北路 × 健康路 × 南京東路 × 敦化北路 × 市民大道 × 復興南路 ×
復興北路 × 長春路 × 敦化北路 × 民生東路**

義大利菜，創意台菜，眷村菜，壽司燒烤的日本料理，加上幾家質感不錯的咖啡店，頗符合這個地區上班族的氣質。因為日本公司的體面服飾學，總是把這個地區妝點得非常商務，以致餐飲店家也跟著必須配合這裡的商業氛圍，除了那間「還我河山」字樣的眷村菜店家，顯得獨特，但也存在一種美感。

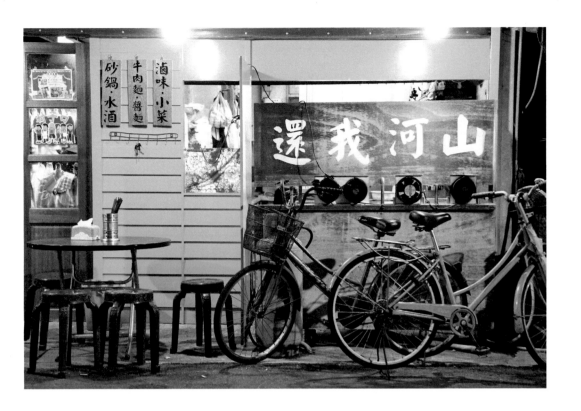

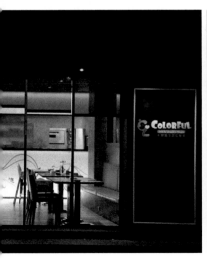

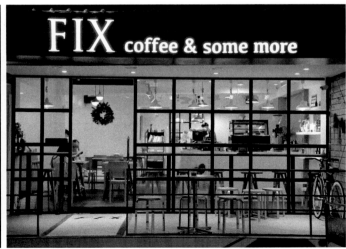

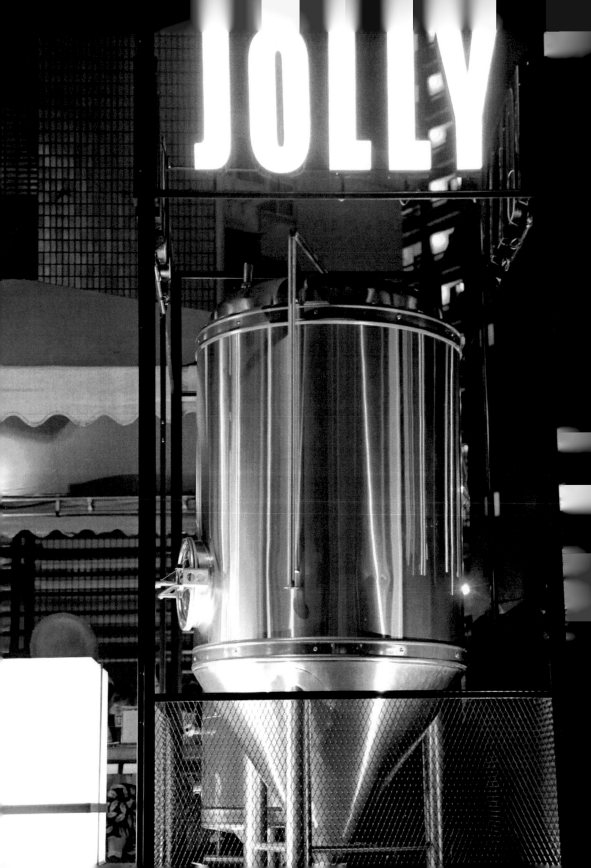

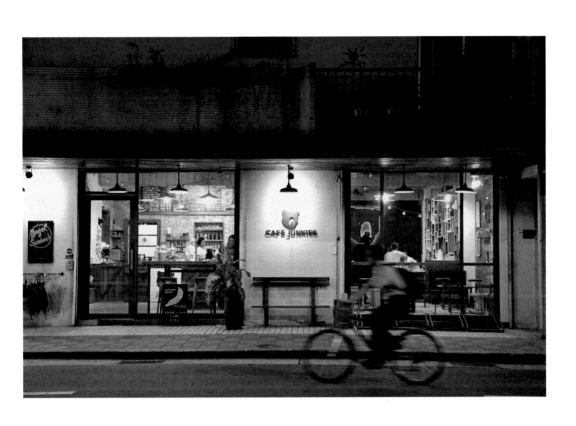

敦北
白領匆匆的街區

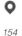

長春路－北側
〔南京復興站〕

範圍：長春路 × 敦化北路 × 民生東路 × 復興北路

在闊氣華麗的大飯店附近，每個店家的店舖格局都顯得小家碧玉，設計也都簡簡單單，彷彿奢華中的小清流，甚至偶見的傳統家庭式咖啡館，也很讓人驚喜。這個街區除了中式的餐館外，也有法國鄉村料理、西班牙料理。

泰緬料理和日本居酒屋，店頭的設計也很鮮明地反映國籍特色。另外，還有一面牆，把幾部腳踏車直接栓在牆上，便成為夜裡最吸睛的畫面。

Aux Champs sur Marne 瑪
Restaurant Cuisine Française 25472423

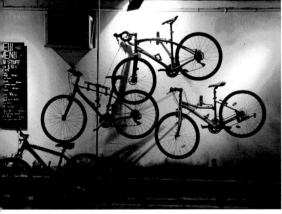

敦北
白領匆匆的街區

156
—
157

光復北路
〔台北小巨蛋站〕

範圍：光復北路 × 八德路 × 敦化北路 × 健康路 × 南京東路

店家設計普遍很有質感，可惜這個街區在入夜後，人潮走得很急，散得很快，以致店家的汰換也快，即便裝潢設計很獨特，但在高租金的壓力下，只有苦撐，或者只好收攤。

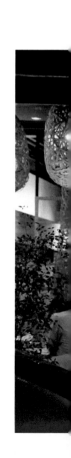

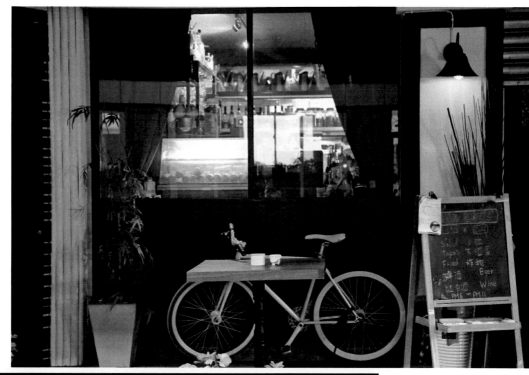

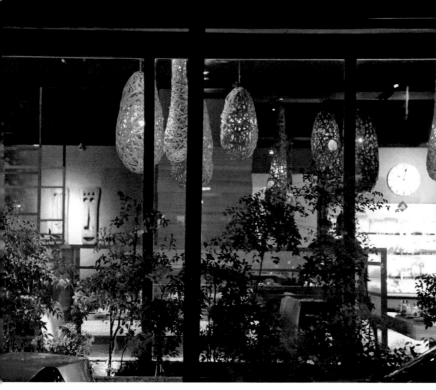

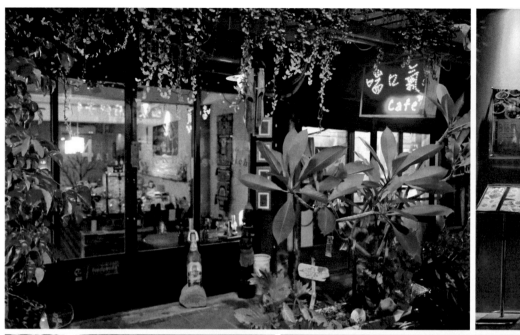

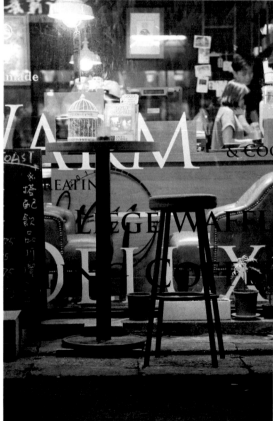

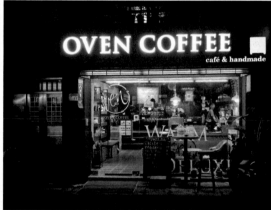

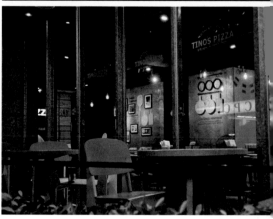

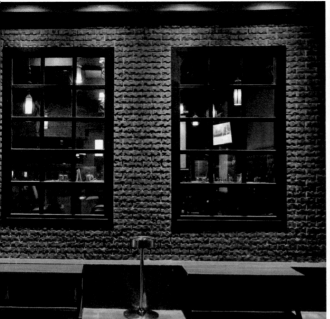
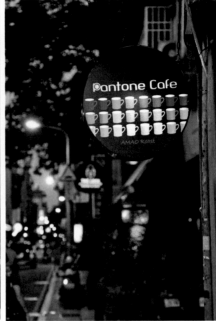
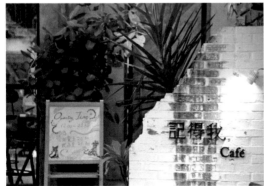
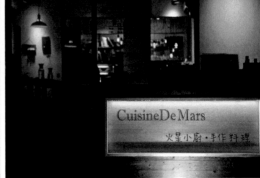

敦北
白領匆匆的街區

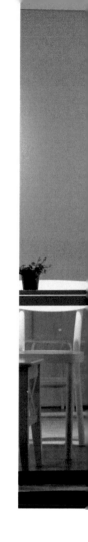

復興北路
〔中山國中站〕

範圍：民生東路 × 建國北路 × 民生東路 × 敦化北路

到處可見西裝筆挺或套裝端淑的男女上班族，於是，這一帶的餐廳咖啡館，也就顯得相當「正式」而高貴，經常看到商務人士進進出出。店頭的設計感當然也不惶多讓，尤其在店名的招牌上面，特別顯眼，遠遠就可以看到了。也因為這街區有很多日系企業，所以日式餐廳也很多，藉由飲食來消磨時間，和舒解壓力。

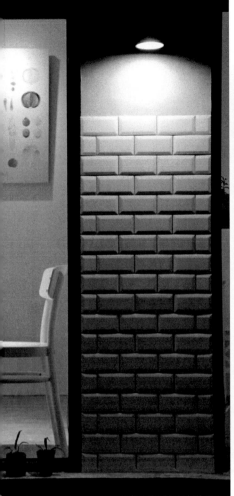

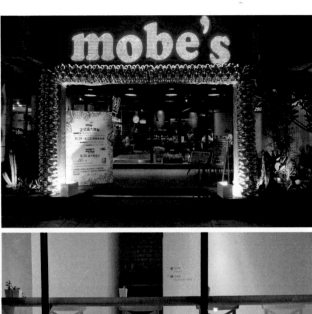

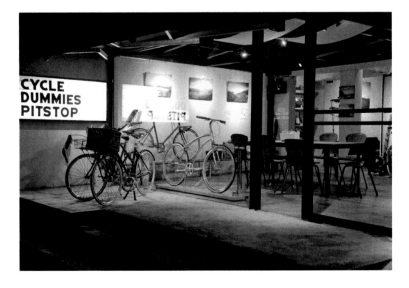

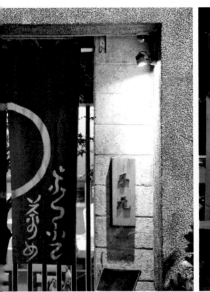

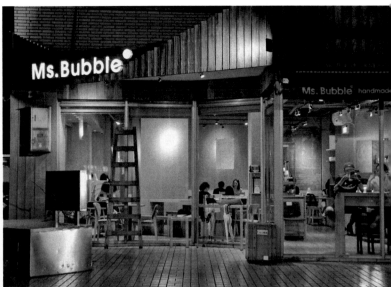

敦北
白領匆匆的街區

富錦街
〔松山機場站〕

範圍：富錦街 × 新東街 × 民生東路 × 光復北路

都會的小確幸 & 微奢華。

創意的店家，居酒屋、義式料理和咖啡館，再加上幾間服飾雜貨店和設計公司的店頭裝潢，感覺得到創意的活水正在緩緩流動，低調得讓人舒暢。如果在寧靜的巷子裡還能吹來一襲涼風，夏天裡，絕對是最佳的夜逛地點；而冬天沁涼的夜裡，幾間還留著燈火的店家，則給人留了溫度……

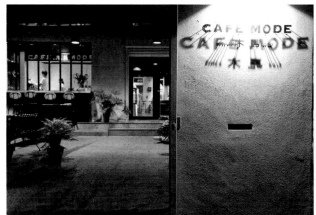
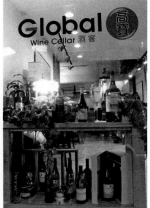
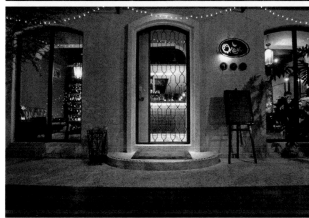

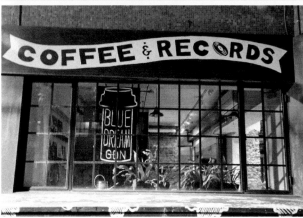

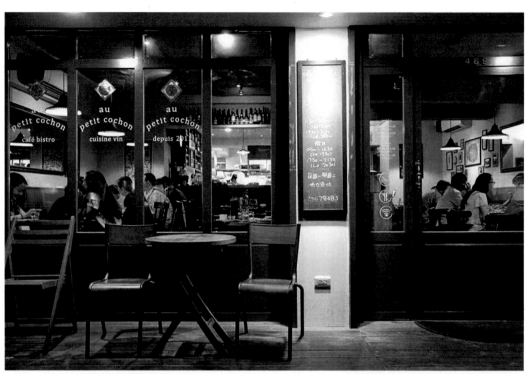

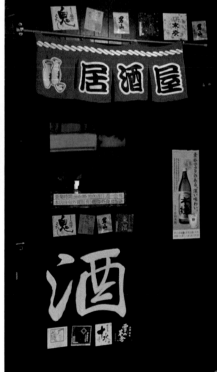

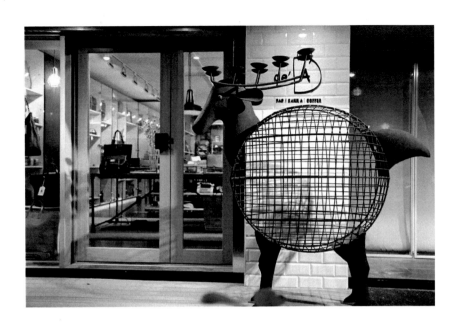

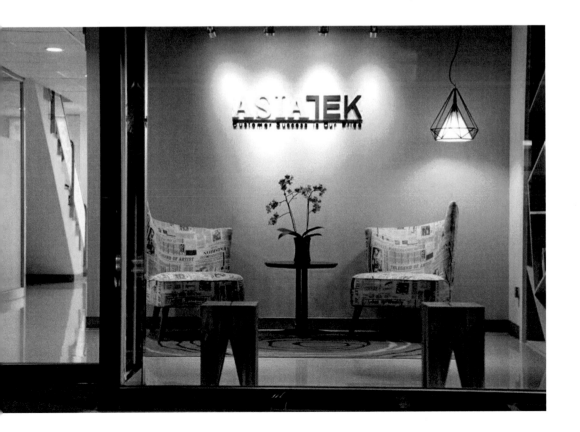

松江南京
來這裡
喝咖啡吧！

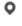

168
—
169

南京東路－北側
〔松江南京站〕

範圍：南京東路 ✕ 復興北路 ✕ 長春路 ✕ 松江路

有點屋齡的住宅區，庶民生活在攤商間展現活力，店家也有創意設計的店面，讓這個地區變得非常多元，尤其偶見的精品店，店頭設計與燈光效果的運用，讓庶民生活的社區，充滿驚奇。

這一街區，應該也曾是咖啡店的一級戰區（手搖茶飲也是）；苦撐收攤的店家，不少；後繼開業的店家，也不少。

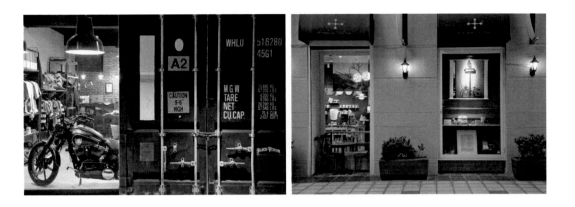

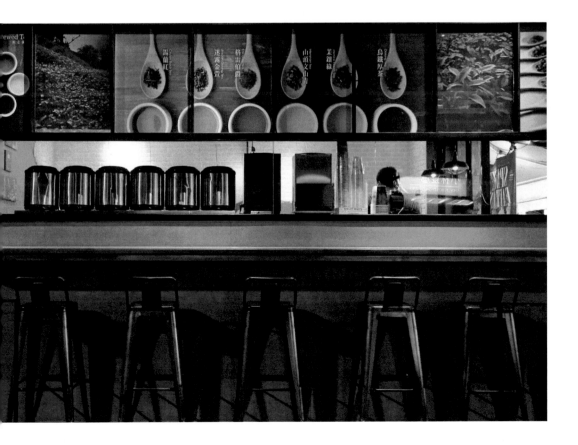

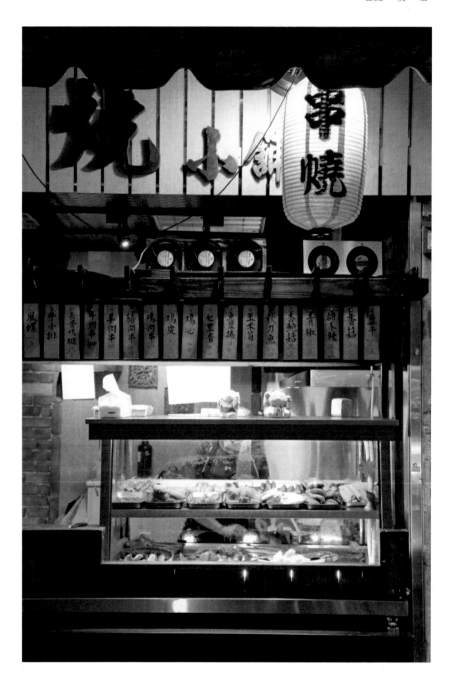

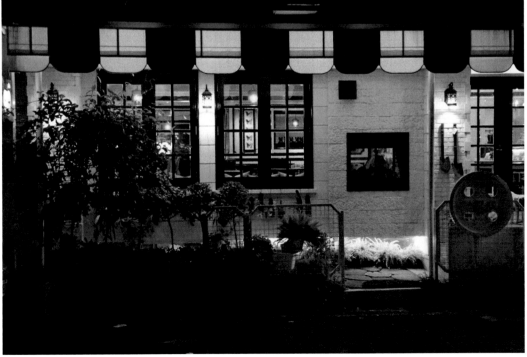

松江南京 來這裡喝咖啡吧！

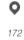

南京東路－南側
〔松江南京站〕

範圍：松江路 × 長安東路 × 復興北路 × 南京東路

伊通公園邊的幾家咖啡專門店，總是吸引目光；幾間古樸的燒烤店居酒屋，另外，已經遷址的那間有煙囪的麵包店，或者有顧客挑了門外座位坐下來閱讀的書店，不用特別裝潢就已經很有文青感了。夜裡，安靜的街巷，在昏黃燈光的裝飾中，店家更顯得溫暖，而且療癒。

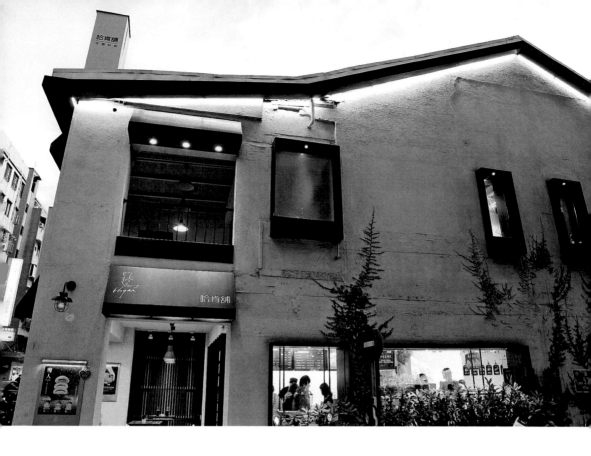

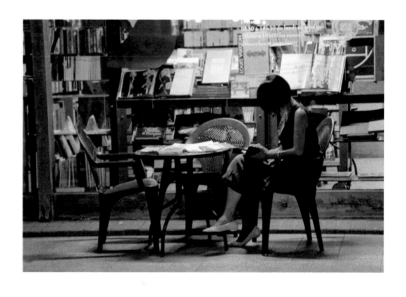

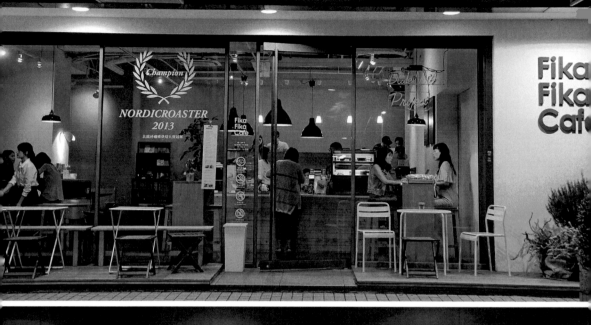

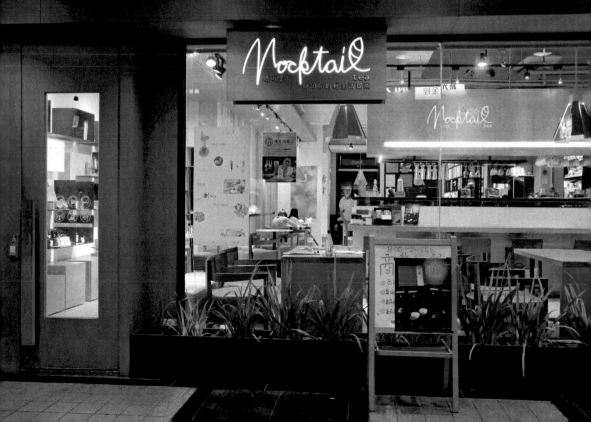

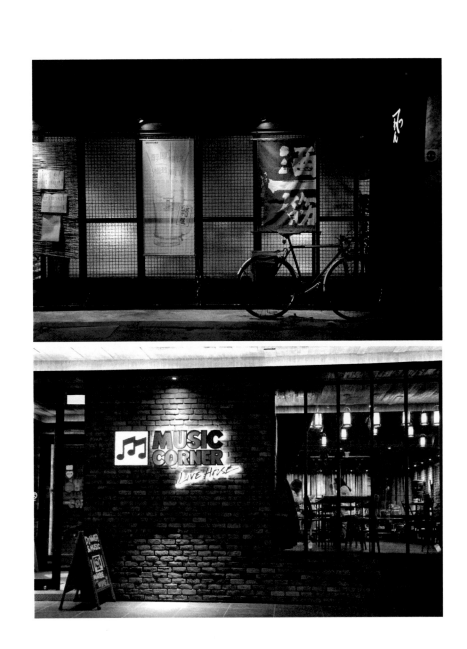

松江南京
來這裡
喝咖啡吧
！

176
—
177

松江路－西側
〔行天宮站 ・ 松江南京站〕

範圍：南京東路 ✕ 松江路 ✕ 民權東路 ✕ 吉林路

咖啡店的激烈戰區，常見業務員在這個街區裡穿梭進出，他們需要一個好地方執行業務推廣。但咖啡，不是重點。

手搖冷飲店也加入戰局，在裝潢設計上也讓人看見心思。因為有質感又讓人有好感的店頭設計，才可能成為業務員的選擇考量。

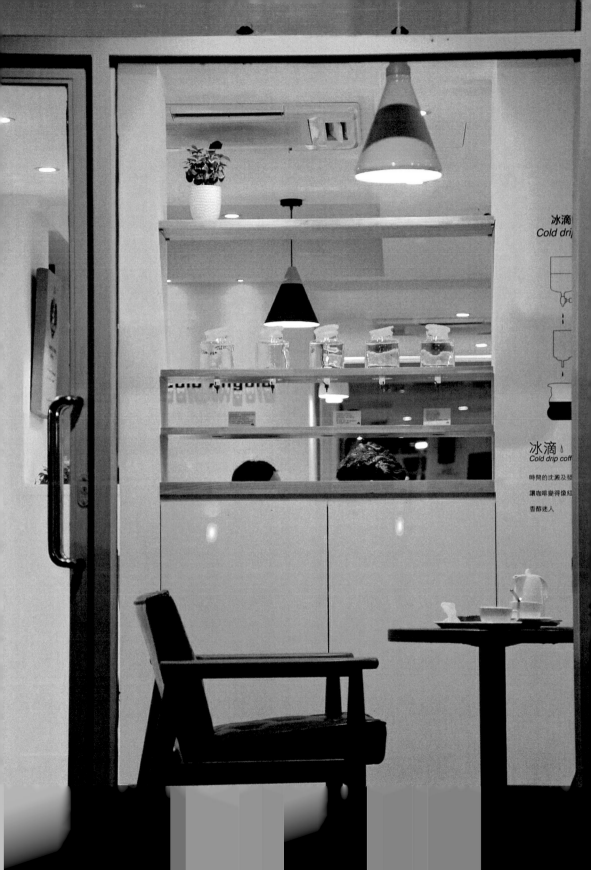

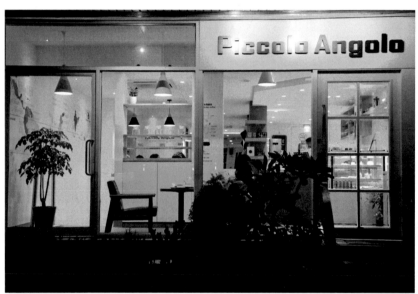

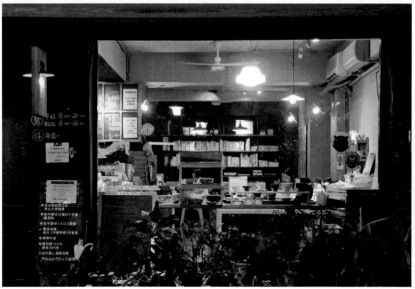

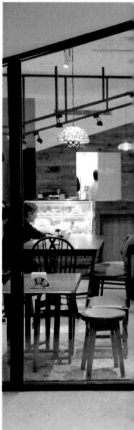

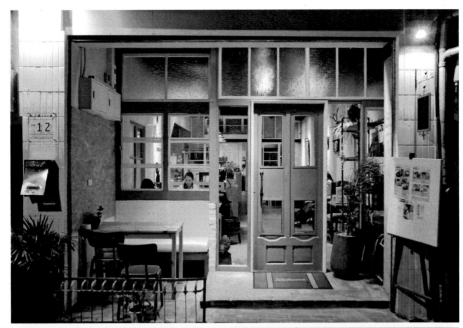

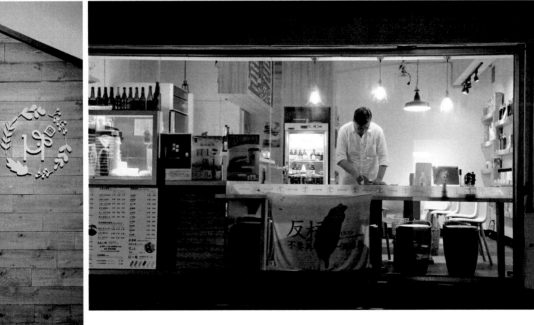

松江南京
來這裡
喝咖啡吧！

180
—
181

民生東路
〔行天宮站〕

範圍：松江路 * 民生東路 * 建國北路 * 民權東路

舊式平房住宅，窄巷內的咖啡餐館，別樹一格，惟高租金讓很多有設計感的店家，面臨收攤下市的危機。許多店家提供歐美餐食，裝潢上也很西洋風；幾家個性小店在店頭設計上放進巧思，讓整個巷弄的夜景顯得更加溫暖柔和。

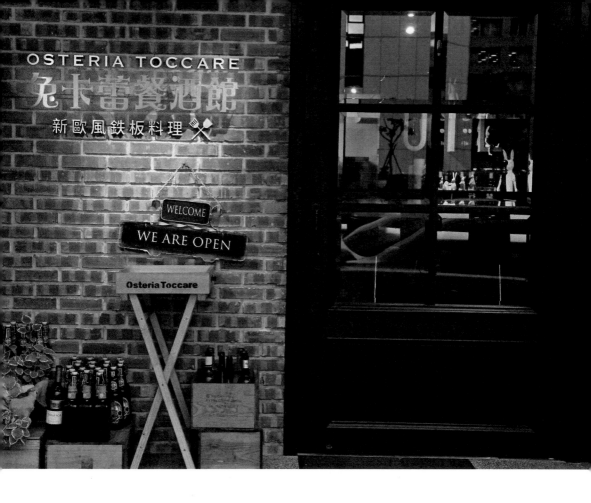

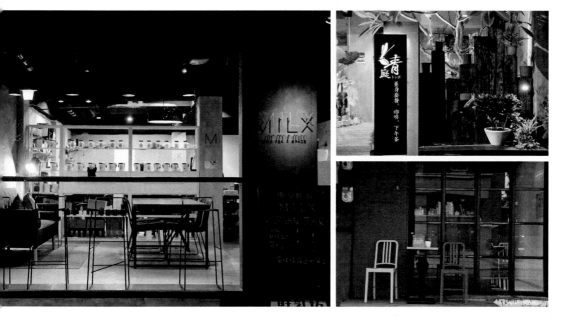

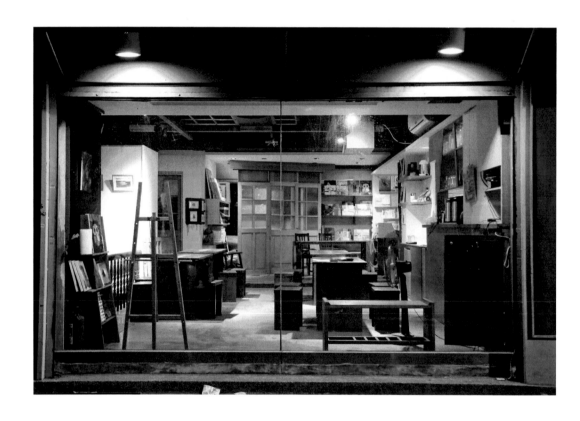

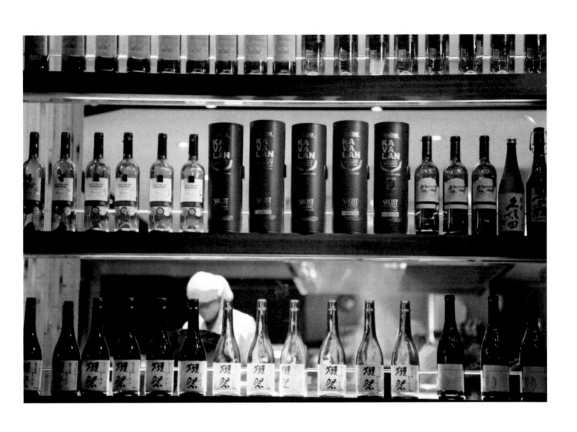

大安區
低調奢華的巷弄裡

復興南路
〔大安站〕

範圍：仁愛路 × 復興南路 × 信義路 × 敦化南路

許多精品店進駐這個街區，「貼心細緻的服務」變成必要的基本條件。餐飲店家非僅必須保持這樣的高規格特色，在菜色與服務之外，更在店頭設計上煞費心思，尤其燈光的運用，更呈現出高度的質感，以回應走逛經過或入內消費的族群。於是，有著藝術風格的燈光設計，便成為這個地區值得賞玩的享受。

突兀卻不衝突的，像眷村料理店家，用軍隊概念作為店名；中華料理餐館，更以豪華的牌樓門面迎客。在夜裡，都非常醒目，未走進門，卻已身處其中。

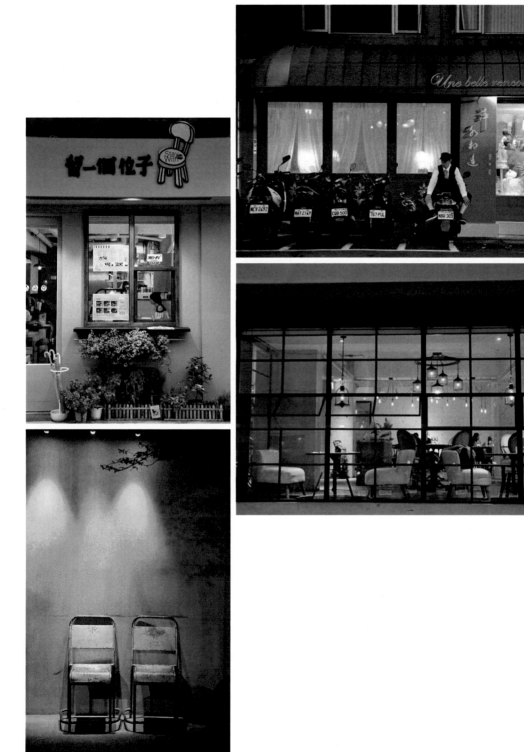

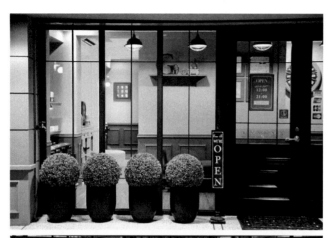

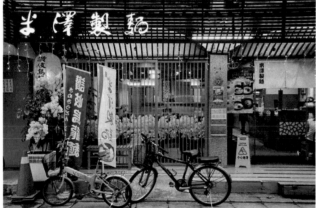

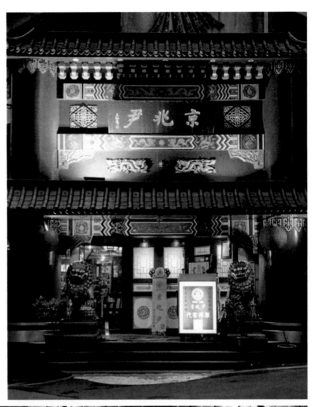

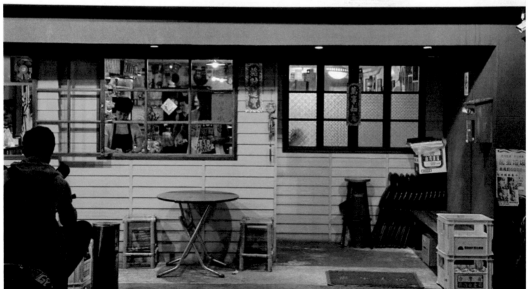

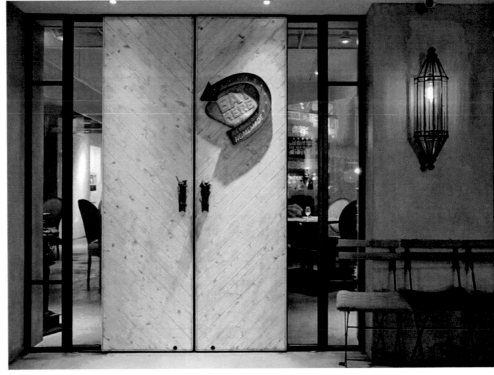

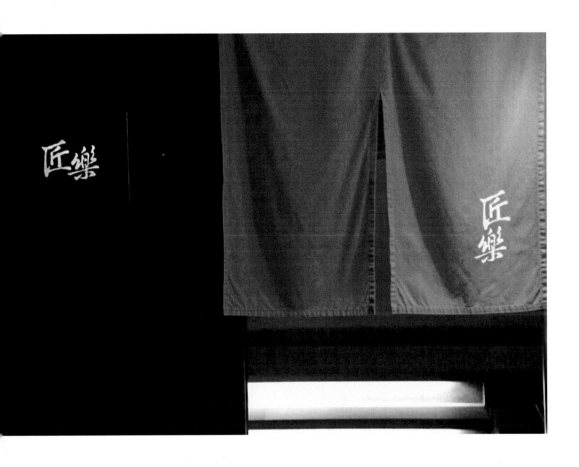

大安區

低調奢華的

巷弄裡的

復興南路
〔科技大樓站〕

範圍：信義路 × 建國南路 × 辛亥路 × 基隆路 × 敦化南路

非常多元的異國料理匯聚，以個性小店的方式在巷弄街角力求生存，換手經營的頻度很高，很多店家已經收手，一去不復返了。

椅子的裝飾，是欣賞這個街區的重點，有提供室外休憩閒聊小型桌椅，有單純裝飾而沒有桌子的椅子，有擺在二樓陽台邊緣而充滿設計感的椅子，有冰店門口的長板凳，有適合小團體聚會舒服半躺的大沙發，也有提供菸灰缸的小靠椅，甚至還有附太陽傘座的休閒椅。

黑色鐵鍋做成的門把，帥氣的自行車，都是吸睛的店頭設計。似乎在擁有人文藝術科系的大學周邊，這樣的設計感已成為一種必然。

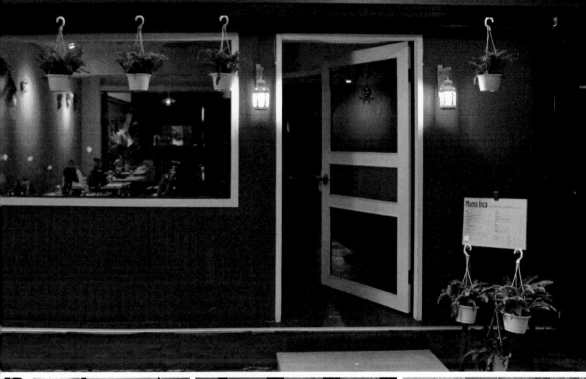

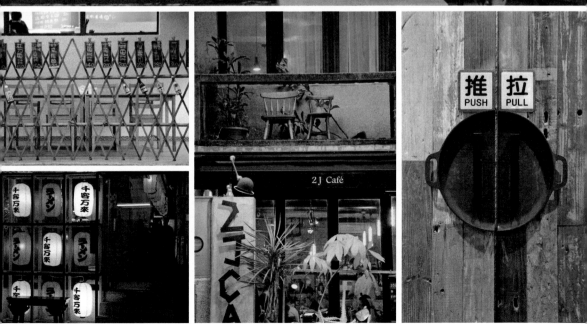

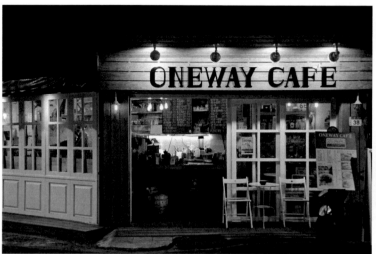

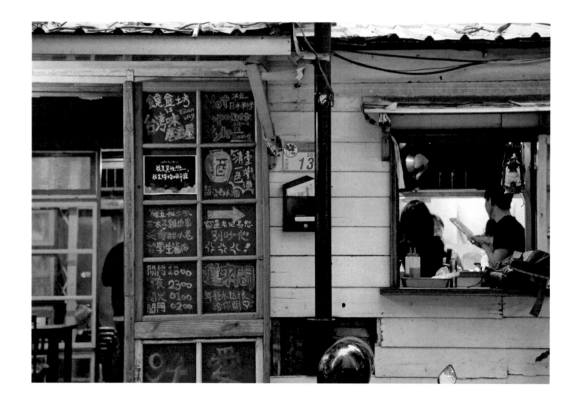

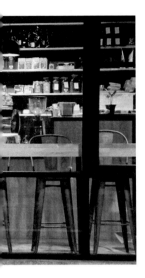

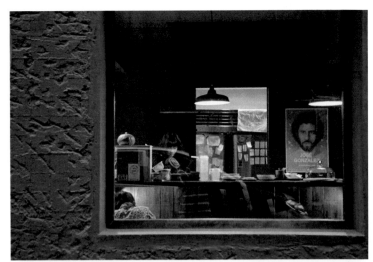

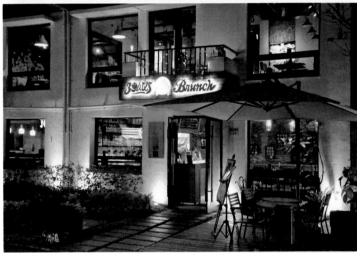

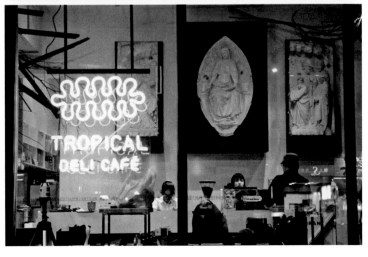

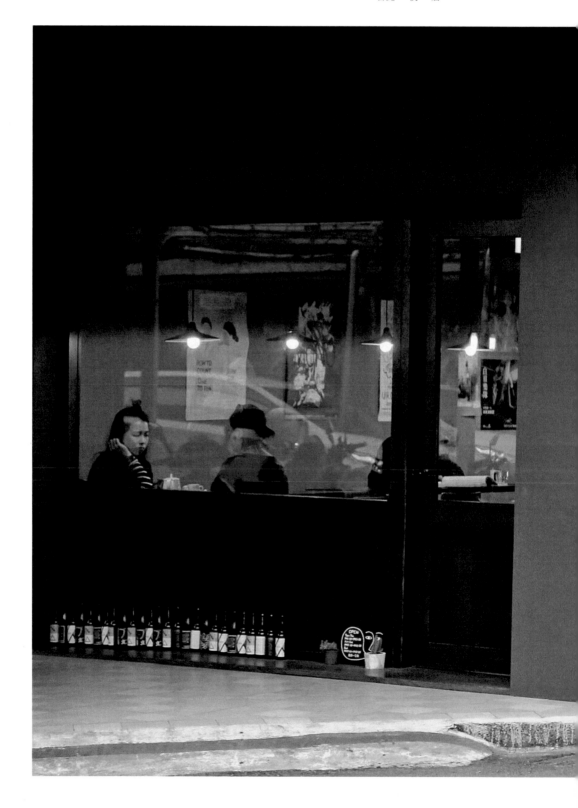

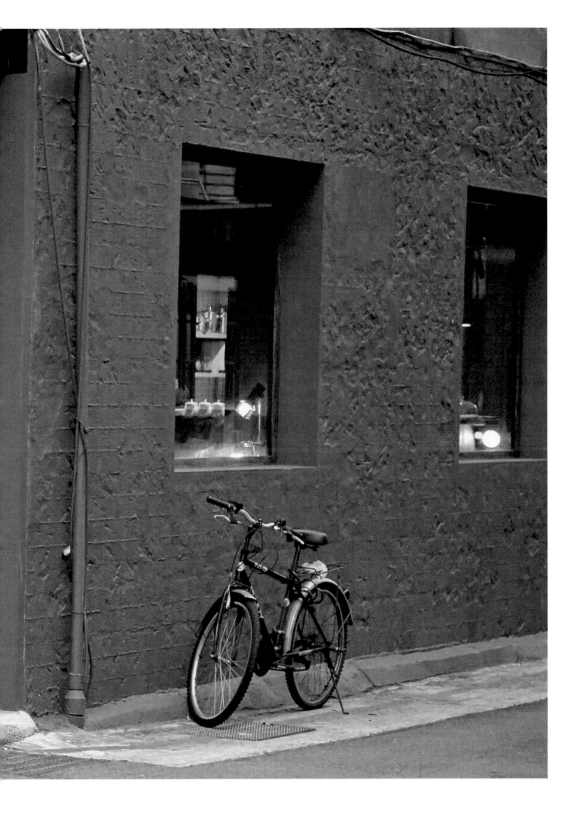

大安區
低調奢華巷弄裡的

安和路
〔大安站 ‧ 信義安和站〕

範圍：仁愛路 ✕ 敦化南路 ✕ 信義路 ✕ 光復南路

貴氣的街巷和具有個性的小店同處，竟然沒有違和感。在低調奢華中，每個店家各自選擇一個角落，安安靜靜的開門迎客。透明的窗，不賣弄設計的大門，昏黃溫暖的燈光，是一個經營老主顧的餐食巷弄，透露著：下了班，先進來吃頓飯，再回家。

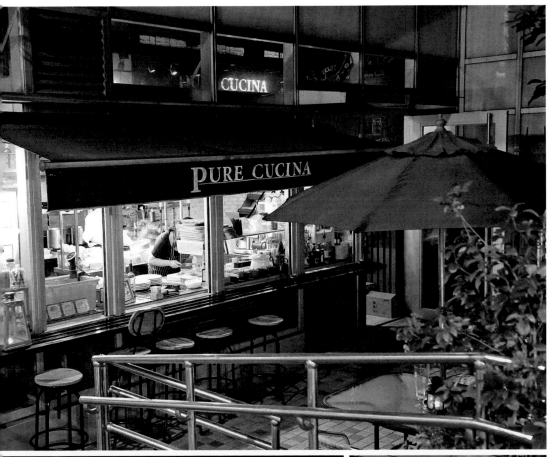

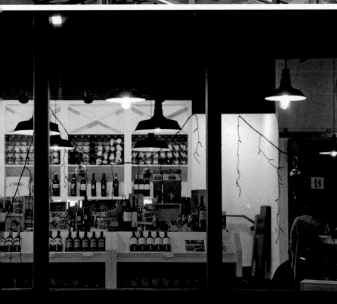

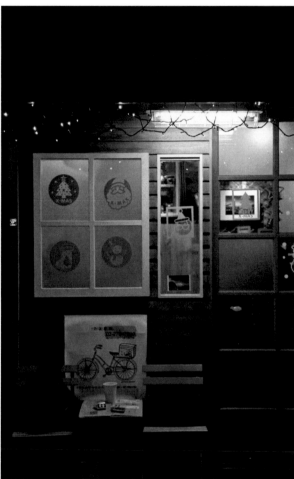

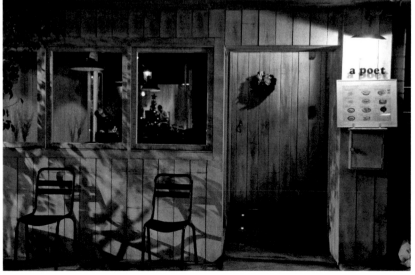

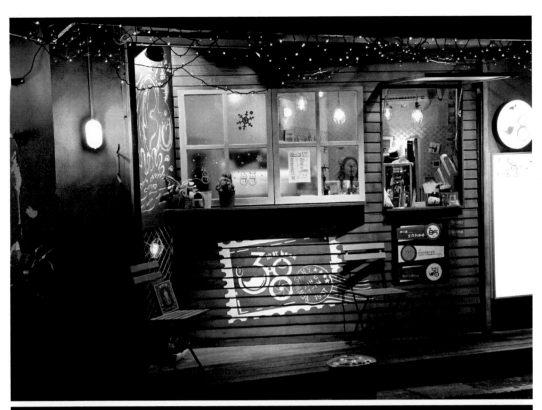

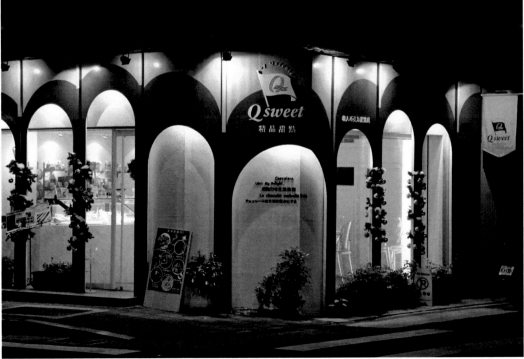

大安區
巷弄裡的
低調奢華

200
—
201

安和路
〔信義安和站〕

範圍：和平東路 × 敦化南路 × 信義路 × 通化街

喝酒趴的夜店多，日本居酒屋和酒吧也多，甚至連倫敦地鐵站都出現了。這個街區曾經有很多啤酒屋，酒，聚集了酒客饕客，長期以來，已然成為一種習性，一種文化，一種街景。

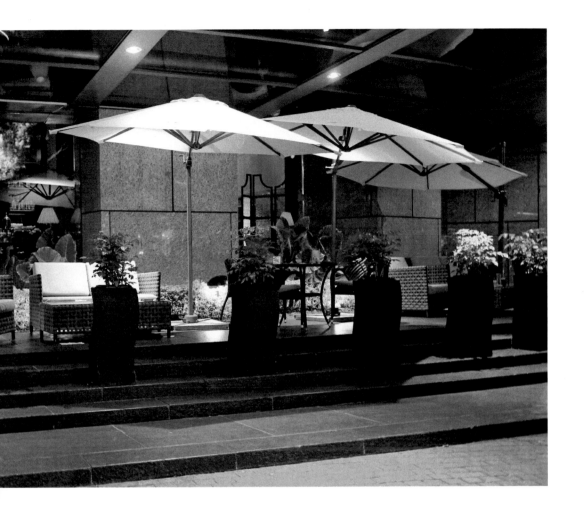

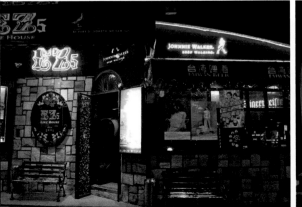

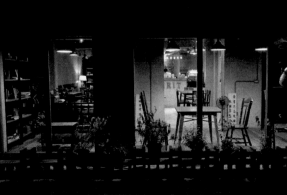

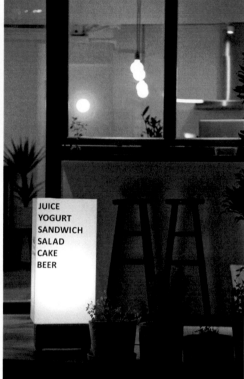

JUICE
YOGURT
SANDWICH
SALAD
CAKE
BEER

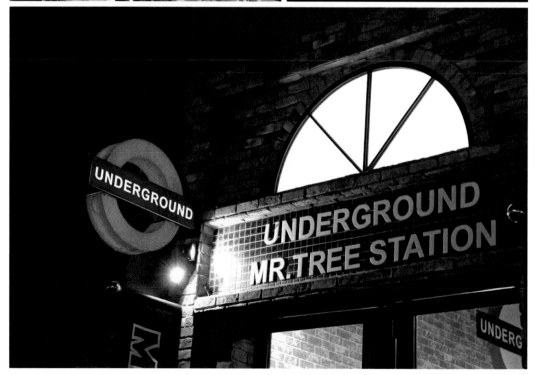

UNDERGROUND

UNDERGROUND
MR. TREE STATION

UNDERG

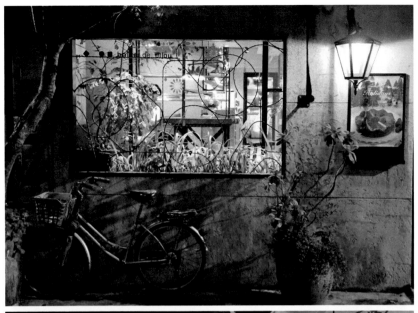

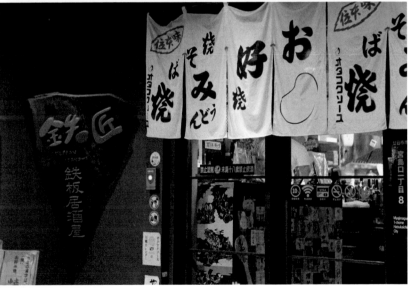

大安區
巷弄裡的
低調奢華

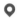

光復南路—東側
〔國父紀念館站 · 信義安和站〕

範圍：基隆路 ✕ 光復南路 ✕ 忠孝東路

可以遠眺 101 大樓的街巷，咖啡與酒共生的店家，可愛風的設計，小丸子，小折，雜貨，紅酒專賣，很居家，也很貴氣。

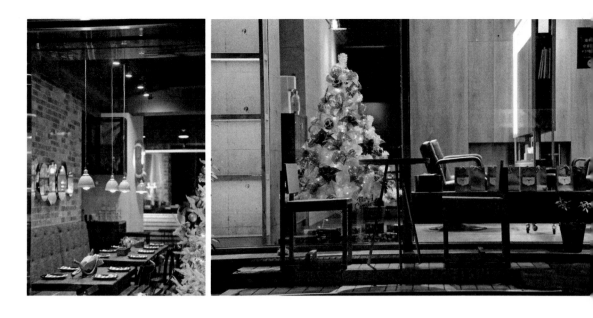

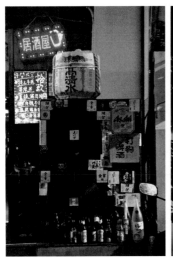

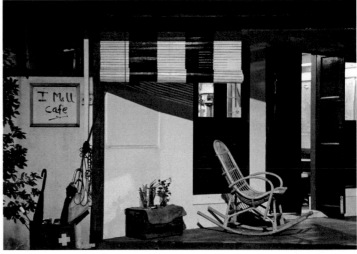

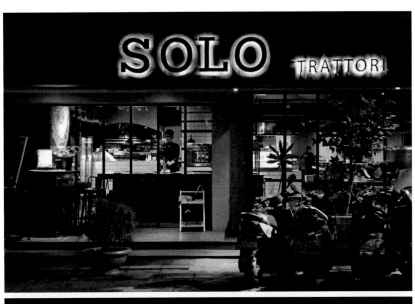

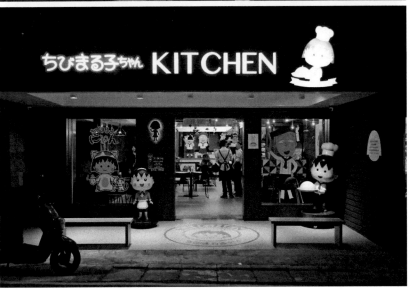

208
—
209

在這裡，
攜手與所愛的人
過一個溫馨耶誕

101 大樓
〔台北 101/ 世貿站‧市政府站〕

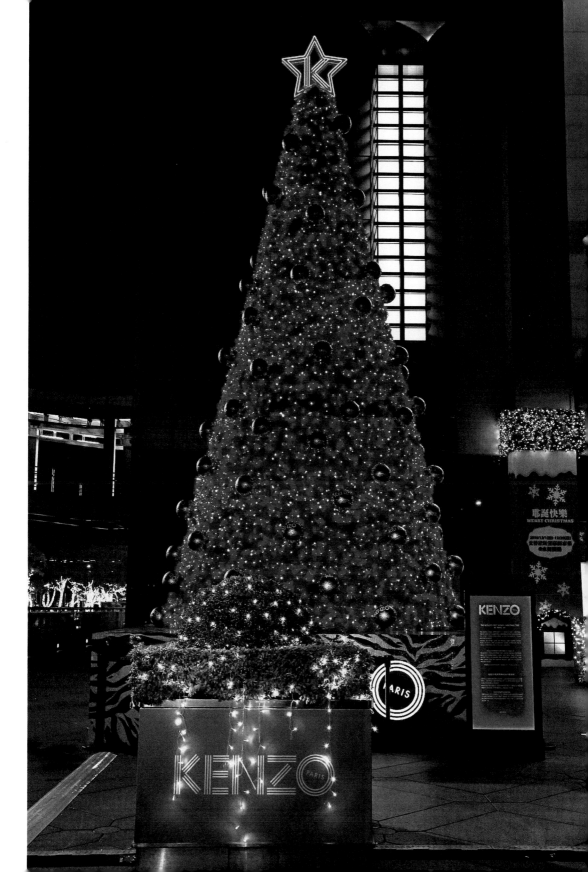

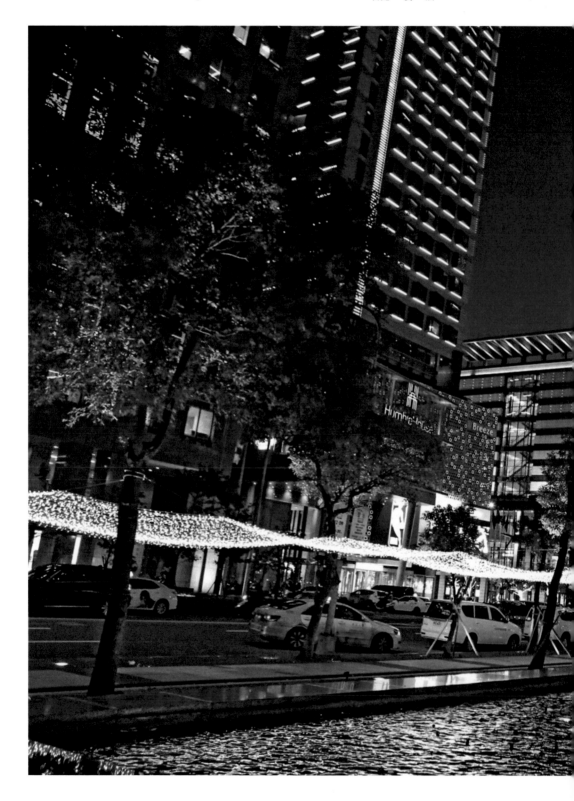

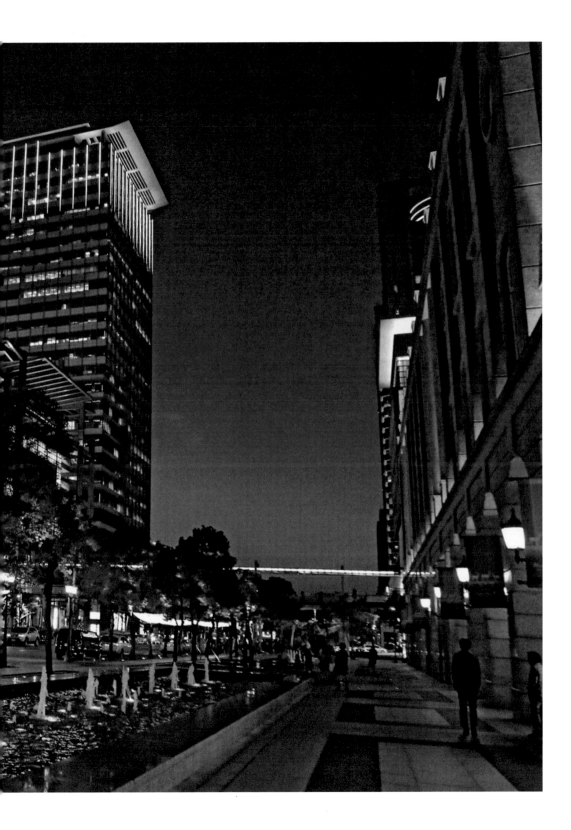

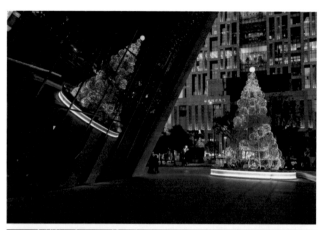

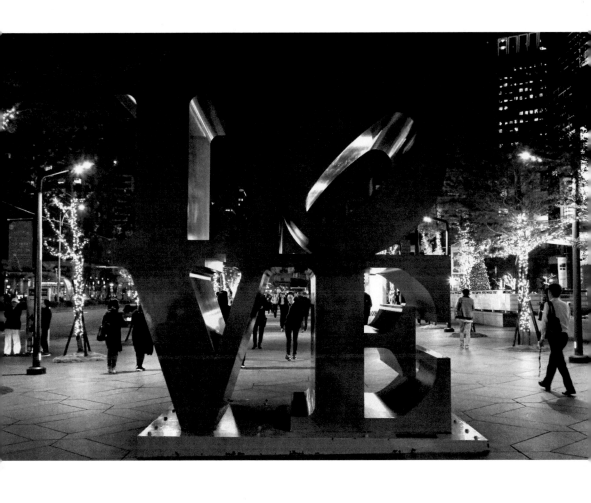

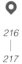

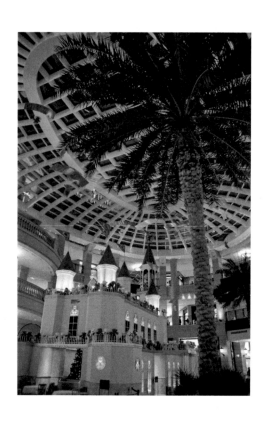

BELLAVITA 寶麗廣場
〔台北 101/ 世貿站 · 市政府站〕

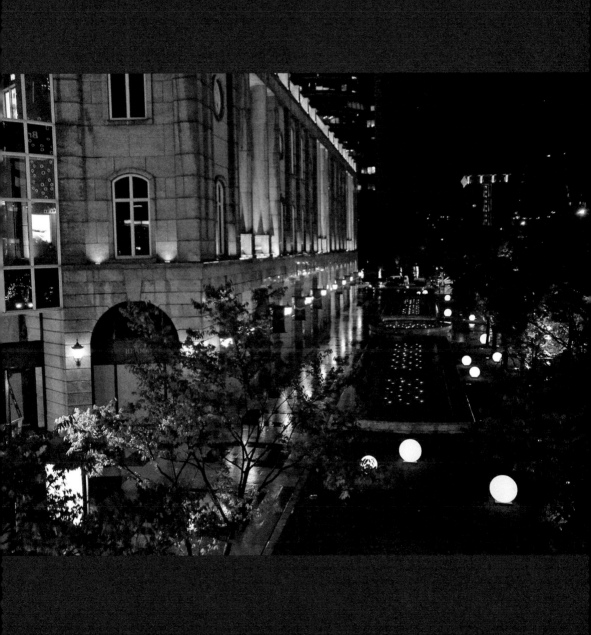

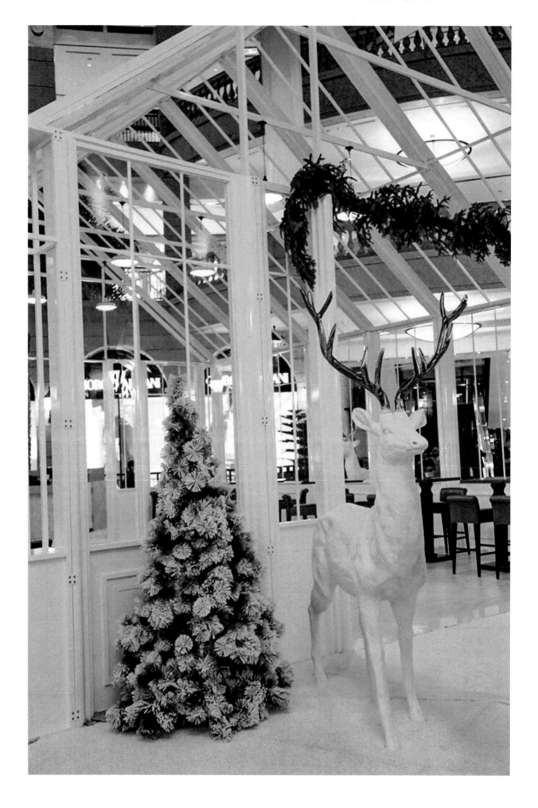

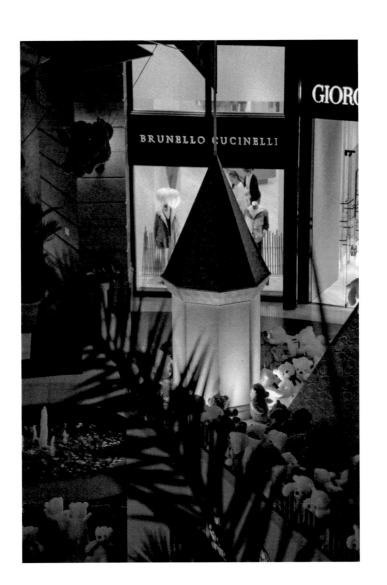

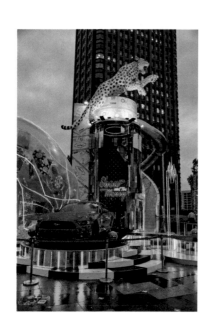

統一時代夢廣場
〔台北 101/ 世貿站 · 市政府站〕

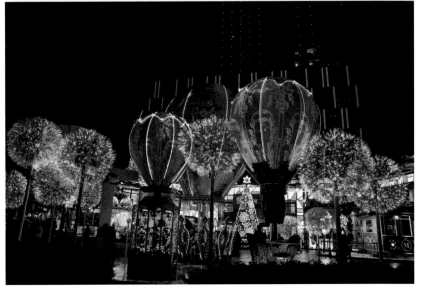

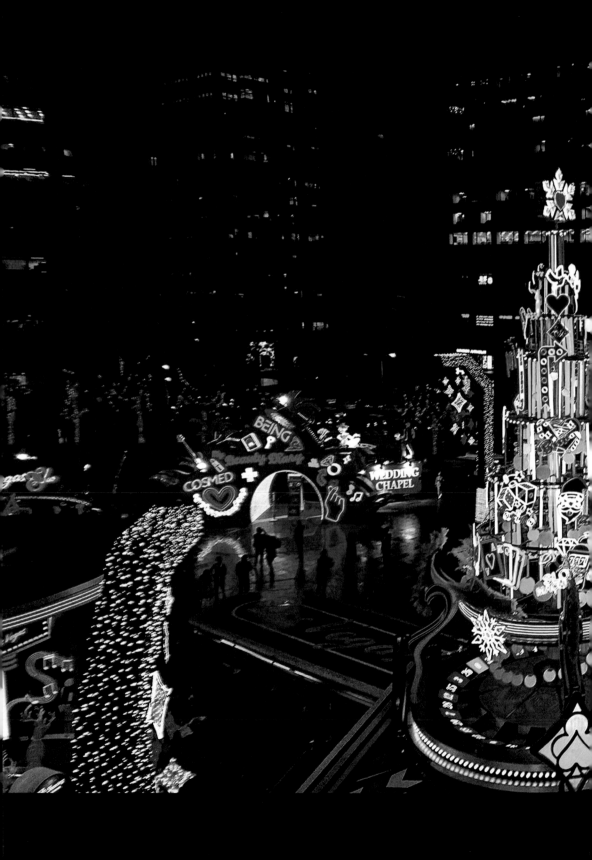

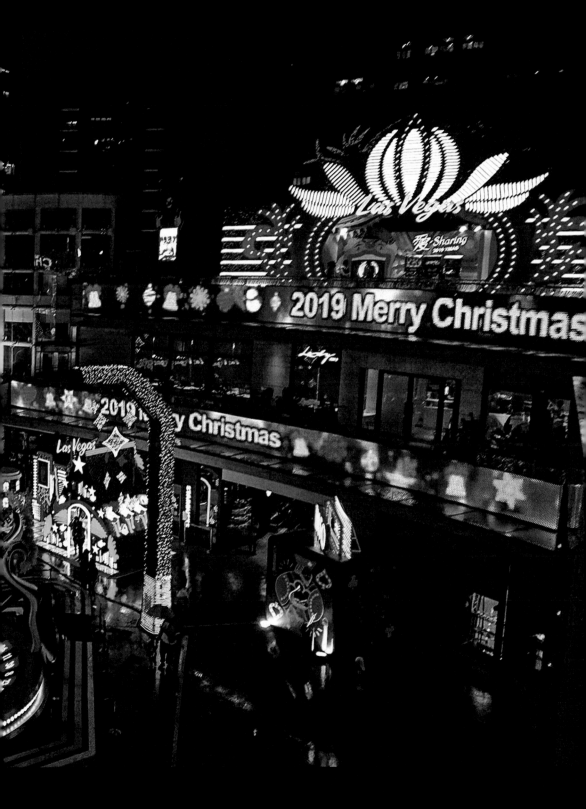

224
—
225

香堤大道廣場
〔台北 101/ 世貿站　·　市政府站〕

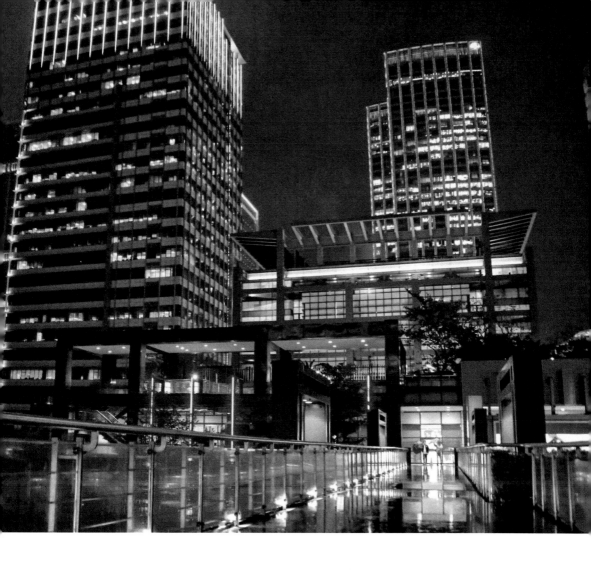

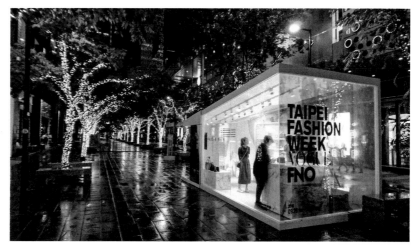

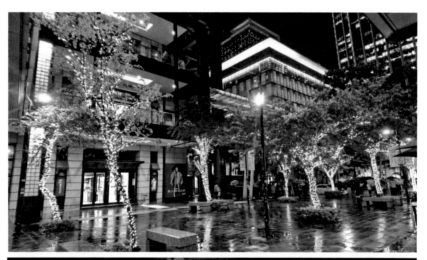

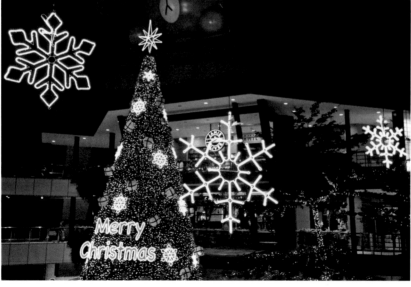

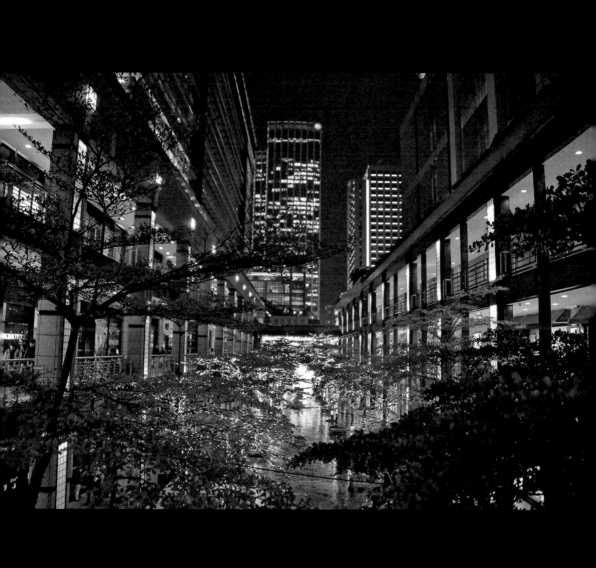

後記

我在台北市區街巷裡的走逛記錄，從 2015 年的年中開始，一直進行到 2018 年的年初才結束。兩年半，說起來不算短；但對於如同田野工作資料蒐集，這個專題的影像記錄，其實，它是短的。往往在經過某家咖啡店，半年一年後再次造訪時，就已經改頭換面了（換了老闆，改了店面）。是的，因為各種不同的原因，這些店家起起落落，開幕了，關門了，前仆後繼。往好的方面想，永遠都有新的店面設計，一直都有新的服務花招；但往壞的方面看，原來的店家，就變成記憶裡面那個逐漸模糊的影像了。

我有幸，在這樣的物換星移當中，有機會可以將某一段時期的市街巷弄的餐飲店家風貌，做了階段性的存檔。想起當時偶然的機會，在捷運中山站出口的一個沒有理由的走逛，竟然拉起一個接觸、欣賞並記錄店頭風貌的契機。又加上 2015 年的夏天，國三的兒子開始留校，如火如荼的準備考試，每天都到晚上九點鐘才回到家，太太的工作也大都到八點結束。於是，在我學校白天授課結束後到晚上八點的這段時間，正好提供我可以完成一個系列專案的空檔。

面對這樣記錄台北夜晚店家的規劃，其實我遇到幾個必須面對的問題，也找到解決調整的方式，最後，決定了我的主題和內容。

首先，想記錄的店家有很多種類，我最終選擇了餐飲店家，原因很單純，就是我愛美食，愛咖啡，愛酒。但我沒時間也沒那麼多錢可以每家餐飲店都進去光顧，也不

想把自己變成餐飲通、料理通，或者和店家談業配之類的工作。所以，我選擇走逛與欣賞，最後，這些餐飲店家的店頭裝潢設計，便成為我想留下記錄的重要標的。也因為我想傳達的不是哪家店的料理、咖啡或酒，如何好吃或好喝，而是想讓更多人知道，只要你有時間、有心情走逛，就能享受台北市區巷弄裡店頭設計的美感。我不懂設計，但我寧願用一種旅人欣賞都會夜晚的心思，細細品味這個城市的巷弄風情。

我希望所有的拍攝地點，是一般人隨興就可以到訪的，即便你不開車騎車，也都能夠輕輕鬆鬆搭個捷運就可以抵達。所以這本書冊裡的 53 個區域，其實主要都是以捷運站為中心，只有華岡、木柵、指南路這幾個點需要轉乘一次公車，其餘都在捷運附近、腳力可及的範圍裡。我規劃從捷運站出口，大概一個半到兩個小時的走逛路程，一來因為腳力的緣故，二來我也不希望這個專案影響到家庭生活的日常⋯⋯耽誤了和太太的晚餐，還有每次都想趕在兒子九點回家前，開啟家裡的一盞燈。

因為我鎖定的是夜晚的店家，所以我必須在晚上抵達現場才能進行攝影；但因為我在大學任教，每學期的排課不是很一致，我只能依各學期的排課狀況，選擇在下午四點以後就沒有課的週間日，前往目的地。冬天，我的時間可以比較充裕，因為五點天黑，店家就會開燈，就會有我想要的店頭溫暖色調，所以，五點到定位後，我有足足超過兩個小時的時間，甚至有時因為事情耽擱，也可以六點就定位，七點半

結束，約太太在兩個人方便碰面的地方吃飯，然後趕在兒子回家前到家。但如果是在夏天，因為天黑較晚（往往七點才天黑），所以，我都只有一個多小時的時間可以進行拍攝，而且盡量選擇太太加班的日子前往，拍攝完畢可以直接回家。

我每次出發前，會先上 Google Map 了解一下當天拍攝點的街巷和店家分布的概況，然後依照自己的時間設定，規劃走逛路線。拍攝當天，我會擇定拍攝點，決定捷運站出口，然後提醒自己帶水壺，多喝水；注意腳力，不勉強；記憶走過的路線，別重複或遺漏。

從 2015 年 5 月一直進行到 2018 年 1 月的拍攝行動，總共收錄了超過 1500 家店頭的設計影像，當初讓我毅然決然投入行動的一個重要因素，也是因為手邊的一部單眼相機。這部相機是我在卸下學校的行政工作時，辦公室同仁一起送我的贈別禮物，剛好接上這次專題的展開。在兩年半影像記錄的生活中，也要感謝遷就配合我這個決定的家人，即便我盡量在不影響日常家庭生活的情況下進行我的拍攝工作，但還是常常讓太太等著共進晚餐。而全力準備升學考試的兒子，起初一直被蒙在鼓裡，不知老爸在他放學回家前都跑去哪裡或在幹些什麼事，直到上了高中後才慢慢發現，原來他老爸在執行一個多年期的攝影計畫。可能因為耳濡目染，他在高中和大學都加入了攝影社，父子間的對話，增加了攝影技術、拍攝景點、構圖角度之類的分享和討論，這已經成為現在生活中最美好的記憶點滴之一，也為我這個專案計畫的執行和分享，創造出更多生活的想像，以及期待。

台北・夜・店

釀旅人51　PH0238

台北・夜・店

圖　・　文	許人杰
責任編輯	鄭伊庭
圖文排版	王嵩賀
封面設計	王嵩賀

出版策劃　釀出版
製作發行　秀威資訊科技股份有限公司
　　　　　114 台北市內湖區瑞光路76巷65號1樓
　　　　　電話：+886-2-2796-3638　傳真：+886-2-2796-1377
　　　　　服務信箱：service@showwe.com.tw
　　　　　http://www.showwe.com.tw
郵政劃撥　19563868　戶名：秀威資訊科技股份有限公司
展售門市　國家書店【松江門市】
　　　　　104 台北市中山區松江路209號1樓
　　　　　電話：+886-2-2518-0207　傳真：+886-2-2518-0778
網路訂購　秀威網路書店：https://store.showwe.tw
　　　　　國家網路書店：https://www.govbooks.com.tw
法律顧問　毛國樑　律師
總 經 銷　聯合發行股份有限公司
　　　　　231新北市新店區寶橋路235巷6弄6號4F
　　　　　電話：+886-2-2917-8022　傳真：+886-2-2915-6275

出版日期　2021年4月　BOD一版
定　　價　460元

Printed in Taiwan

國家圖書館出版品預行編目

台北.夜.店/許人杰圖.文. -- 一版. -- 臺北市：釀出版,
2021.04
　　面；　公分. -- (釀旅人 ; 51)
　BOD版
　ISBN　978-986-445-456-3（平裝）

1.攝影集

957.9　　　　　　　　　　　　　　　110003736

讀者回函卡

感謝您購買本書，為提升服務品質，請填妥以下資料，將讀者回函卡直接寄回或傳真本公司，收到您的寶貴意見後，我們會收藏記錄及檢討，謝謝！
如您需要了解本公司最新出版書目、購書優惠或企劃活動，歡迎您上網查詢或下載相關資料：http:// www.showwe.com.tw

您購買的書名：_____

出生日期：_____年_____月_____日

學歷：□高中 (含) 以下　　□大專　　□研究所 (含) 以上

職業：□製造業　□金融業　□資訊業　□軍警　□傳播業　□自由業
　　　□服務業　□公務員　□教職　　□學生　□家管　　□其它_____

購書地點：□網路書店　□實體書店　□書展　□郵購　□贈閱　□其他

您從何得知本書的消息？

　□網路書店　□實體書店　□網路搜尋　□電子報　□書訊　□雜誌
　□傳播媒體　□親友推薦　□網站推薦　□部落格　□其他_____

您對本書的評價：(請填代號　1.非常滿意　2.滿意　3.尚可　4.再改進)

　封面設計____　版面編排____　內容____　文／譯筆____　價格____

讀完書後您覺得：

　□很有收穫　□有收穫　□收穫不多　□沒收穫

對我們的建議：_____

11466
台北市內湖區瑞光路 76 巷 65 號 1 樓

秀威資訊科技股份有限公司　　　收

BOD 數位出版事業部

∙∙∙

（請沿線對折寄回，謝謝！）

姓　　名：_____　年齡：_____　性別：□女　□男

郵遞區號：□□□□□

地　　址：_____

聯絡電話：(日) _____　(夜) _____

E-mail：_____